藝術解碼

姓名：

出生年月日：西元　　　年　　月　　日

性別：□男 □女

地址：

電話：（宅）　　　　　（公）

E-mail：

１０４

臺北市復興北路三八六號

三民書局 股份有限公司收

感謝您購買本公司出版之書籍，請以傳真或郵寄回覆此張回函，或直接上網http://www.sanmin.com.tw填寫，本公司將不定期寄贈各項新書資訊，謝謝！

職業：＿＿＿＿＿＿＿＿＿　教育程度：＿＿＿＿＿＿＿＿＿

購買書名：＿＿＿＿＿＿＿＿＿

購買地點：□書店：＿＿＿＿＿＿　□網路書店：＿＿＿＿＿＿
　　　　　□郵購（劃撥、傳真）　□其他：＿＿＿＿＿＿

您從何處得知本書？□書店　□報章雜誌　□網路
　　　　　　　　　□廣播電視　□親友介紹　□其他

您對本書的評價：　　　極佳　　佳　　普通　　差　　極差
　　　　封面設計　　　□　　　□　　　□　　　□　　　□
　　　　版面安排　　　□　　　□　　　□　　　□　　　□
　　　　文章內容　　　□　　　□　　　□　　　□　　　□
　　　　印刷品質　　　□　　　□　　　□　　　□　　　□
　　　　價格訂定　　　□　　　□　　　□　　　□　　　□

您的閱讀喜好：□法政外交　□商管財經　□哲學宗教
　　　　　　　□電腦理工　□文學語文　□社會心理
　　　　　　　□休閒娛樂　□傳播藝術　□史地傳記
　　　　　　　□其他

有話要說：＿＿＿＿＿＿＿＿＿＿＿＿＿＿＿＿＿＿＿
（若有缺頁、破損、裝訂錯誤，請寄回更換）

復北店：台北市復興北路386號　TEL:(02)2500-6600
重南店：台北市重慶南路一段61號　TEL:(02)2361-7511
網路書店位址：http://www.sanmin.com.tw

藝 術 解 碼

變幻的容顏

藝術中的人與人

■ 林曼麗　蕭瓊瑞／主編
■ 陳英偉／著

東大圖書公司

總　序

藝術鑑賞教育，隨著國內大學通識教育的施行，近年來逐漸受到較多的重視；然而長期以來，藝術鑑賞的教材內容如何選擇、組織？如何施行？總是存在著許多不同的看法和爭議。

不可否認，十九世紀以降，尤其二十世紀初期，受到西風東漸的影響，國內藝術教育的內容，其實就是一部西歐美學詮釋體系的全盤翻版，一部所謂的西洋美術史，也就是少數幾個西歐國家藝術發展的家譜。

我們不可否定西歐在文藝復興之後，所帶動掀起的人類文明高峰，但我們也不得不為這個讀別人家譜、找不到自我定位的荒謬現象，感到焦急、無奈。

即使在大學的通識課程中，少數幾個小時的課程，也不可能講了西洋、再講東方，講了東方、再講中國和臺灣。即使有這樣的時間，對一般非藝術專業的學生而言，也實在很難清楚告訴他：立體派藝術家為何要解構物象、重組物象？這種專業化的繪畫問題，對大部分學生而言，又干卿底事？

事實上，從人文的觀點出發，藝術完全是人類人文思考的一種過程和結果；看到羅浮宮的【蒙娜麗莎】，會受到極大的感動，恐怕也只是見多了分身，突然見到本尊時的一種激動。從畫面上看，【蒙娜麗莎】即使擁有許多人類繪畫史上開風氣之先的技法和效果，但在今天資訊如此發達的時代，複製效果如此高明的時代，【蒙娜麗莎】是否還能那樣鮮活地感動所有站在她面前的仰慕者？其實

是值得懷疑的。

即使有所感動，但是否就因此能夠被稱為「偉大」，也很難說清楚、講明白。

然而，如果從人文發展的角度觀，這是人類文明史上，第一次如此真切地花費長時間的用心，去觀察、描繪一個既非神也非聖的普通女子，用如此「科學」的方式，去掌握她的真實存在；同時，又深入內心捕捉她「誠於中，形於外」、情緒要發而未發的那一剎那，以及帶動著這嘴角淺淺微笑的不可名狀的一種複雜心理狀態；這是人類文明史上的第一次，也是象徵「人文主義」來臨，最具體鮮明的一座里程碑。那麼【蒙娜麗莎】重不重要呢？達文西偉大不偉大呢？

過去的藝術鑑賞教育，過度強調形式本身的意義；當然，能夠理解、體會，進而掌握這種形式之間的秩序與韻律，仍然是藝術教育的一個重要課題；但僅僅如此，仍然是不夠的。藝術背後的人文思考，或許能夠帶動更多的人，進入藝術思維的廣大世界。

西方藝術史有一個知名的故事：介於古典與中古時代之間的一位偉大思想家魏吉爾，有一次旅行，因船難而流落荒島，同行的夥伴們，都耽心會遇上野蠻人而心生畏懼。這時，魏吉爾指著一個雕刻人像，安慰大家說：「我們安全了！」大家不解地問他為什麼如此肯定？他說：「雕刻這些人像的人，他們了解生命中動人、哀怨的力量，萬物必有一死的道理深深地觸動了他們的心。這樣的人，必然不是野蠻人。」

這個故事，動人之處，還不在魏吉爾的睿智卓見，而是說故事的人，包括魏吉爾和近代的歐洲思想家，他們深信：藝術足以傳達人類心靈深處的悸動，

並透過藝術品彼此溝通、理解。

　　文藝復興之後的基督教世界，囿於反對偶像崇拜的教義，曾經一度反對藝術的提倡；後來他們站在宗教的立場，理解到一件事：人類的軟弱與無知，正好可以透過藝術來接近上帝、理解上帝的偉大。藝術終於成為西方文明中，輝煌燦爛的一頁。

　　偉大的藝術創作，加上早期發展的藝術史研究，西歐藝術成為橫掃全世界的文明利器；然而人類學的發展，也早早提醒人們：世界上各種文明的同等價值，不容忽視。

　　近年來，臺灣的國民教育改革，已廢除「美術」這樣的課程名稱，改為「藝術與人文」，顯然意圖突顯人文思考與認識，在藝術教育中的重要性。

　　東大圖書公司早有發展藝術普及讀物的想法，但又對過去制式的介紹方式：不是藝術史，就是畫家傳記的作法，感到不足。於是我們便邀集了一批學有專精的年輕學者，從人文思考的角度出發，採用人類學家「價值系統」的論述結構，打破東西藝術史的畛域，以「人和自然」、「人和人」、「人和自我」、「人和物」等幾個面向，分別進行一些藝術品與藝術家的介紹，尤其是著重在這些創作行為背後的人文思考。

　　打破了西歐美術史的家譜世系，我們自己的藝術家也可以在同樣的主題下，開始有自己的看法與作法，開始有了一席之地。

　　這是一個全新的嘗試，對所有的寫作者都是一項挑戰；既要橫跨東西、又要學貫古今，既要深入要理、又要出之平易，當然不是一件容易的工作。期待所有的讀者，以一種探險的心情，和我們一同進入這個「藝術解碼」的趣味遊

戲之中，同享藝術的奧祕與人文的驚奇。

　　本叢書，計分八冊，書名及作者分別是：

1. 盡頭的起點——藝術中的人與自然（蕭瓊瑞／著）

2. 流轉與凝望——藝術中的人與自然（吳雅鳳／著）

3. 清晰的模糊——藝術中的人與人（吳奕芳／著）

4. 變幻的容顏——藝術中的人與人（陳英偉／著）

5. 記憶的表情——藝術中的人與自我（陳香君／著）

6. 岔路與轉角——藝術中的人與自我（楊文敏／著）

7. 自在與飛揚——藝術中的人與物（蕭瓊瑞／著）

8. 觀想與超越——藝術中的人與物（江如海／著）

　　為了協助讀者對一些專有名詞的了解，凡是文本中出現黑體字的部分，都可以在邊欄得到進一步的解釋。

叢書主編

林曼麗

蕭瓊瑞

自　序

　　在現今所謂 e 世代的人群中，我們常常聽到一句話：「你如果不會用電腦，那就落伍了」。言下之意，除了自認為是 LKK 一族的朋友外，其他人都應該是能嫻熟於電腦及其他 e 化產品的相關操作才是。在電腦普遍成為一種人身之外的介面操作工具的同時，它對人類的貢獻也獲得高度肯定。但是，電腦可以完全取代人與人之間的一切嗎？特別是溝通一事？

　　在我回到臺灣於幾所公、私立大學院校教學的十年經驗中發現：許多年輕一代的學子們，似乎在科技與人文的學習面上，越來越迷失了自我生命的連續價值所在。他們似乎相信：只要本科專業的學業優良，或是電腦使用的能力高超，即可在社會上擁有滿意的工作或是成功的事業。也因此，便造就了不少大學生們夙夜匪懈地面對鍵盤螢幕，而隔日遲到、在課堂中打瞌睡、進食早餐的病態現象。尤有甚者，連基本文字報告的書寫都是語意錯亂、不知所云，哪裡還談得上人文藝術的知識感受與生活展現？

　　當人們看到歐美國家的大學生在面對事情時，頗能獨當一面，並能以融合科技貫穿文藝之勢，態度自若地侃侃而談的同時，我們卻汗顏地發現不少的臺灣學生，反而是公開上場時呆若木雞、扭捏不適；而私下卻是喧嘩囂眾、旁若無人。何以人與人之間的基本謙讓與尊重，會在我們的周遭慢慢淡化流失？何以在我們年輕的朋友族群中越來越難聽到「對不起」與「謝謝您」？是否因為人

文的養成不被重視？通識教育未能落實？

在接獲主編蕭瓊瑞教授的告知：東大圖書有此一「為彌補臺灣中青代人文藝術的可能疏離」之出版計畫時，筆者即為之感動並深受鼓舞，乃隨即共襄盛舉，著手書寫。個人深信：人之為受人尊重與自我賞識之處，除了基本的謀生專業成就之外，精神上的文化氣質與行為上的人格特質，更應該是與軀體的健康一樣重要、不可忽略。也因此，筆者特別在本書中，將可能令一般人誤解為艱奧的藝術創作，盡可能地平民化為您我皆能輕易感受的舒適閱讀經驗。以期待大家不再將藝術的欣賞與人文的觸探，視為一種「有距離的少數人之專業」，並能將其芳馨的繽紛種子播灑於自己平日忙碌的心田裡。

我們深切地認知到：生命中除了「賺錢的工作」之外，仍然應該有許多的美麗與感動才是。這些美感的靈魂就時時圍繞在我們的身邊，它可能只是面對一件作品時的微笑或蹙眉；也可能是面對一個人時的語句或眼神。但不論此種悸動的頻率是澎湃或是低吟，這些都將可以從「人與人」的貼身接觸中，感測出藝術文化在自己血脈中的溫熱智慧與幸福基因。

願您我皆能抓住藝術的普世美感；願您我都可延展生命的連續價值 —— 在我們每日的用心生活當中。

陳英偉

2005 年伴春雷聲於臺中賃屋處

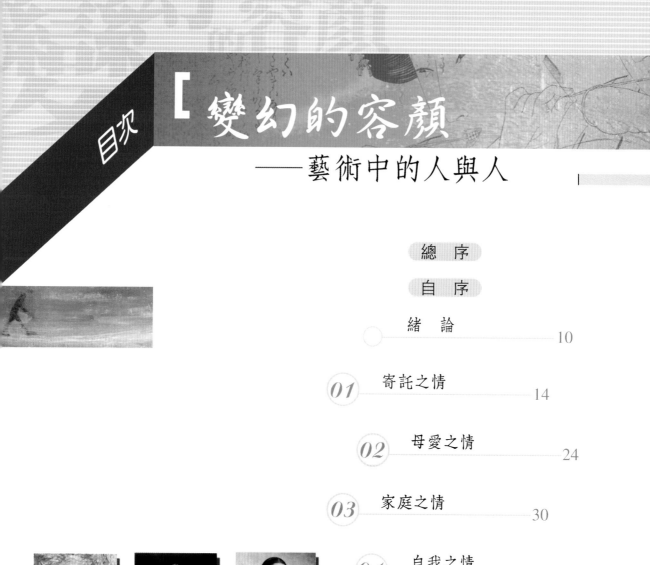

目次

變幻的容顏
——藝術中的人與人

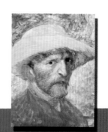
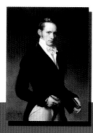

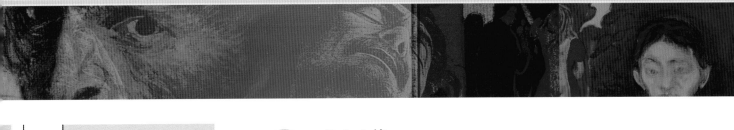

緒　論

變幻的容顏

不論是東方或是西方，也不論是古代或是現在，我們人類的老祖先們，從最早沒有語言的文化、沒有文字的生活開始，一直演進到現在我們所謂 e 化新世界的今日，在我們每天的生活裡面，依然充滿著各式各樣的喜、怒、哀、樂。人類的七情六欲，絕對不是今天才有的。我們可以試看，就連猴子或猩猩，牠們也有高興與生氣的時候。也因此，就我們所有情感的反應而言，不論是在我們老祖先的那個年代或是我們這個時代，它都是一種正常的情緒宣洩，而這樣的宣洩，我們會用什麼樣的方式來表現呢? 在動物的世界裡，牠們沒有所謂文明的累積、也沒有所謂文明的進化，因此，牠們更不可能有文字的傳達，也不可能有所謂文化藝術的表現。但是，我們人類卻是可以運用語言、繪畫、舞蹈……等等，來轉達、表述我們內心的種種

圖 0-1　法國拉斯科壁畫，15000BC。

情境反應。

而就在那麼多的表達方式裡面，其中「繪畫」這個部分，確是可以從歷史的痕跡裡，發覺到我們從最遠古的祖先開始，就已經存在情感反應的

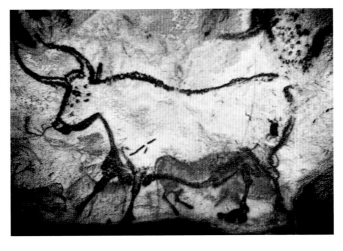

表達證據了。我們看到了法國拉斯科 (Lascaux) 壁畫中那些動物的圖像（圖 0-1，0-2），我們也看到了澳洲原住民在山洞中實際所畫的一些人物與動物的圖像等，這些都說明了：人，不管是當今的所謂科技文明的進化人，或是所謂遠古時代未開化的老祖先們，我們都學會用一種圖像的表達，來轉述心中無盡的話語。也因此，在這樣的一種人類歷史與社會文明的交織之下，美術繪畫作品，就成了人類文化裡非常可貴的主軸之一。誠然，最早的音樂與舞蹈都難以留存下來，因為那是屬於時間性的藝術。三千年前老祖先的舞蹈是怎麼跳的呢？我們現今只能去猜、只能從圖片或是一些歷史文件的殘章破簡中去揣測。但是，屬於空間性的、有實質介面的繪畫性作品，卻是我們可以從過去一直流覽到當今的。也因為如此，我們在人文或藝術美學的學習與欣賞的路途中，即可以引用「人與人」這樣一種關係的互動，從「美術作品」的切面中，去體驗出

（右）梵谷，戴草帽的自畫像，1887，油彩、畫布，35.5×27 cm，美國密西根州底特律藝術中心藏。

（左）張大千，自畫像，1960。

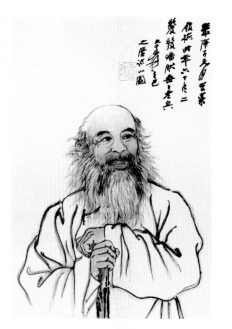

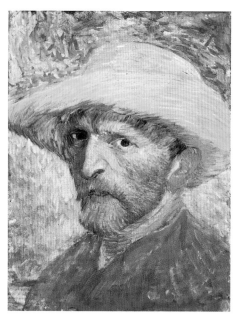

生活美感以及歷史的文化精華，如此也可以幫助我們從現今生活的哀愁與無奈中跳脫出來，進而挖掘到視覺美感與賞心悅目的快樂泉源。

在本書的書寫架構中，筆者決定用幾個方向來引導讀者進入「人與人」這個美麗卻也多變的世界中。首先，我們從人與人的身分定位與情感互動中，列出了幾項重點欣賞方式。例如：我們談到自己對自己的看法以及自己對自己情感的理解，也就是所謂的「自畫像」系列。在「自畫像」裡面，我們可以透析到一個藝術家，他到底是從什麼樣的角度觀看自己？他所看到的「自己」，在觀者眼中，又是什麼樣的形象表述？我們也可以從藝術家的自畫像中，欣賞到作品本身的繪畫美感傳達；我們

更可以從畫家自畫像的色彩、構圖裡面，欣賞或感受到藝術家本人在當時人格與情操的自我認同。而這種藝術欣賞與導覽分析的方法，是有別於一般以所謂藝術史來了解藝術內涵的學習方法；亦有別於一般所謂從一件作品的點、線、面去作科學分析、藝術分析的欣賞方法。總之，在本書的寫作架構以及筆者個人對於本書能夠提供給觀者的美學欣賞的期待與設定上，我嘗試以一種沒有美學距離、沒有藝術史觀壓力的寫作方式，讓讀者不須具備學理基礎、不須擁有藝術背景的條件，就能輕鬆切入這本書的意念核心，並能欣賞、感受、更能體會到書中所要傳達給觀者最令人感動的多情藝術與生命體會。在往後每一篇章的主題訴說中，我將舉出二至三幅作品作為視覺美感與情境敘述的主要平臺，並特別挑選幾件目前典藏在國內公、私立美術館中的作品為主角，如此一來，讀者可以有更方便的機會親睹大師的原作；也更可以臨場感受到貼近原作的美麗感動。

緒論

13

01 寄託之情

在人與人的相處經驗當中，有一種關係是不願被說出來的，這種在一個人內心充滿著澎湃的情感而卻又無法明白表露出來的感情，對一般人而言，是憂鬱不快樂的。類似這種無法明白表露的個人思想與情感，最常見到的是關於政治的理想或是個人的愛情。我們發現，在過去的歷史中，有許多英雄豪傑，由於現實環境的壓迫與無奈，只好在行動上屈就於當時的法律或輿論，但另一方面在心靈的慰藉上，就會假藉某些事物來抒發胸中的情境感思。例如，在大戰期間由於共產主義的影響，讓許多藝術家再也無法真誠地創作，因為某些顏色或是造形圖像，都有可能被曲解為共產主義的代言，因此，許多當時的藝術家們，就轉而以抽象的畫面來傳達心中的意念與繪畫思想的表現，這就是一種寄託的情懷。在「人」的社會裡，我們擁有法律的明白規範，也有社會道德的隱性規範，更有輿論民情的左右約制。但無可否認，人畢竟只是「人」，人的七情六欲總無法像科學般可以被準確的控制。也因此，當一個人無法在既有的社會約制之下，理性地抒發自己的某種情感時，往往會有一些逾越當時規範的行為出現。而這樣逾越規範的行為，通常得到的下場就是實質的法律懲罰，或是一種內心的自我批判與壓抑。類似上述的現象，當

藝術家碰到這種無法與外人道的私人祕密或無法與外人分享的個人情感時，通常畫家們會將心中這種巨大的情緒起伏，以及無窮盡的感情脈動，隱藏在自己的畫面當中。這種將自己的感情、思維，假藉著某種影像而寄託出現的繪畫手法，我們都可以在古今中外的許多作品中見到一些蛛絲馬跡。

在有關人與人的關係當中，這項假藉著第三個媒介或方式來隱約帶出「寄託之情」的表現手法，我們先以一張藝術家的自我肖像畫來做說明。這張【藝術家的肖像】（圖 1–1）是馬丁·杜林 (Michel Martin Drolling, 1786–1851) 在 1819 年所畫的油畫作品。馬丁·杜林出生於法國，從 1817 年到 1850 年間常常獲得獎項與嘉許。在這一張藝術家的肖像畫中所出現的是一位非常具有紳士風範的年輕人。對此，許多學者咸信這不應只是一般的普通人物肖像畫而已，許多學者甚至堅信這張畫就是馬丁·杜林自己的畫像。過去的許多畫家在畫自畫像時，總是喜歡營造出自己手拿著畫筆與調色盤的模樣。但是在這一幅藝術家肖像畫的作品當中，主角卻是拿著一本書和一枝筆。另外，主角的穿著也相當講究，不像往常畫家的畫像總是穿著工作服或是普通的衣服，畫中的主角也不再是蓬鬆的亂髮模樣。

在這幅【藝術家的肖像】當中，我們看到了這一位主角很明顯地展現出非常好的紳士教養，特別是畫中人物站立的方式，更展現出一副非常有自信的英姿架勢。畫面中高雅的襯衫加上蝴蝶結，再配上精緻燕尾服的英挺風姿，這一切搭配著從主角的頭髮一直到他手上所拿的道具，

變幻的容顏

圖 1-1 馬丁・杜林，藝術家的肖像，1819，油彩、畫布，110×82 cm，臺南奇美博物館藏。

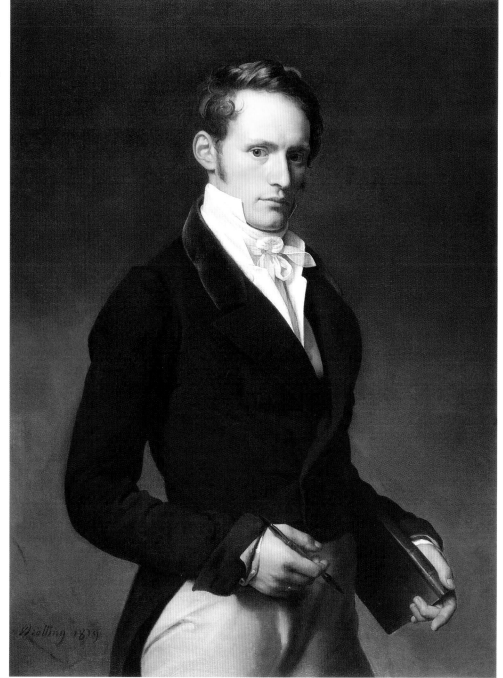

每一個構圖的環節都可以感受出這位人物是多麼地具有自信，而這樣的自信似乎就是藝術家馬丁·杜林對自己的期許或是對自己既有成就的肯定。

透過這樣的一種畫面來隱藏對自己的某種讚美，就是畫家的一種寄託之情。當然，人們也許會去揣測，為什麼藝術家當時不將這幅作品的名稱直接定為「自畫像」呢？什麼藝術家必須這樣地隱晦、這樣地含蓄把自己所要傳達對自我的感覺透過第三人稱的方法來展現呢？其中是否存有某些只能寄託而無法直言的情愫呢？我想，類似這樣的問題，就是我們常說的：在人的世界裡面，總是有些無法讓人直接了當地盡情抒發自己感情的地方。這是一種社會的約制，也是一種現實的無奈。但對許多人來說，社會的約制與無奈，常常造成許多的遺憾與不幸。然而，對於藝術家而言，這些無奈反而成為藝術家表現自我理念與傳達藝術美感的動力，就像我們從【藝術家的肖像】中，充分感受到藝術家對於情感的愛戀與寄託的情懷一樣。同樣地，在創作完成之初，當藝術家本人每次望見這幅作品時，是不是就可以安心地自問：這就是我內心真實的聲音嗎？

接下來我們要談的第二件作品是【蒙娜麗莎】（圖 1-2）。許多人都知道【蒙娜麗莎】這件作品是達文西 (Leonardo da Vinci, 1452–1519) 的精華之作。達文西在 1452 年 4 月 15 日的凌晨出生，當時他被取名為「雷奧那多」(Leonardo)，而「文西」(Vinci) 正是他出生的這個村落的名稱。後來，由於雷奧那多的成就，這個村落就被稱為雷奧那多·達·文西，

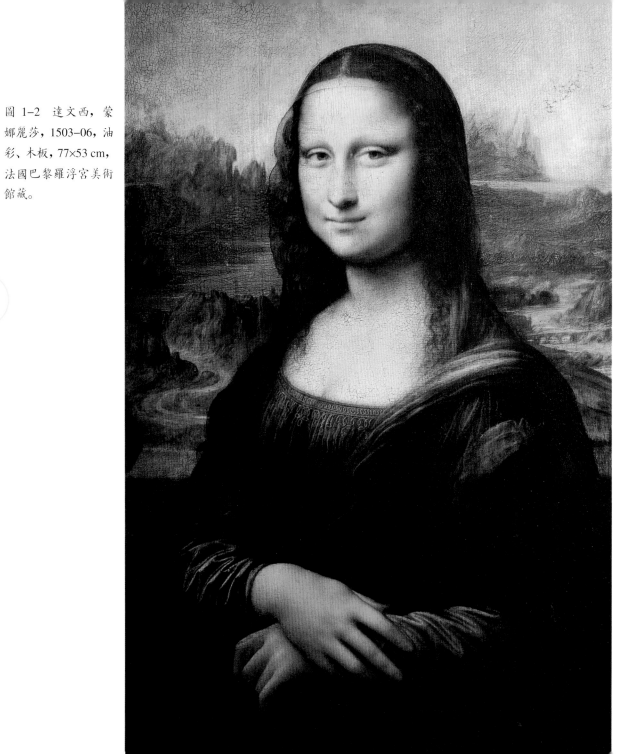

圖 1-2　達文西，蒙娜麗莎，1503-06，油彩、木板，77×53 cm，法國巴黎羅浮宮美術館藏。

變幻的容顏

現今人們也就將這個名稱賦予這位偉大的藝術家，我們稱他為「達文西」。

達文西的父親是一位律師，母親是一位非常平凡的農家女子，而兩人並沒有結婚就生下這一位偉大的藝術家達文西。然而平凡的出生背景，卻完全影響不到達文西日後的不平凡成就。

在達文西一生的成就當中，有許多是他獨特的武器創建，也有許多是一些建築的創建，但不論是武器（圖1-3）、哲學或是生理解剖（圖1-4）

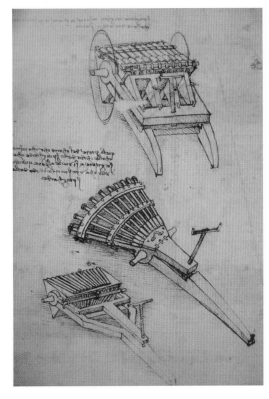

……等等，這些都是無庸置疑的偉大成就與貢獻，也因此，歷史上普遍認為：「達文西可以說是一位身兼科學家、藝術家、哲學家、戰略家、解剖學家於一身的時代偉人。」而今天我們特別要談的是他在藝術上的成就，我們就以「蒙娜麗莎」為這個主題的賞析對象。

在達文西這一件曠世傑作當中，到底是什麼樣的內涵特質讓世人如此地欣賞與崇敬呢？是畫面主角的美麗微笑？還是畫中主角充滿感情的

01 寄託之情

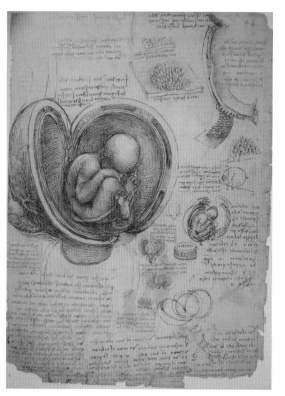

圖 1–4　達文西，胚胎成長解剖研究圖，c. 1510–13，鋼筆與紅色粉筆紙本，30.1×21.3 cm。

變幻的容顏

眼神呢？在歷史的記載當中，有謂蒙娜麗莎是貴族吉奧孔達 (Gioconda) 的第三任妻子，她的全名叫做瑪丹娜‧麗莎白塔 (Madonna Elisabetta)。在【蒙娜麗莎】這件作品完成後，就有許多穿鑿附會的傳說一直跟著她，但是，在微笑背後到底又有多少真實或揣摩的故事呢？或許這些都不重要，因為【蒙娜麗莎】早足以讓世人感受到一種美的存在是如此地寧靜與優雅。當然，幾則讓觀者心領神會的傳說，更增添了蒙娜麗莎的魅力。其中一種說法是：達文西利用音樂而促使模特兒臉部產生如此美麗的微笑。另外，也有一種傳說：這個女子在她失去自己的小孩之後是如何地把哀傷隱藏在自己的微笑之下。此外的第三種說法是：蒙娜麗莎如此豐腴、優雅、滑潤的雙手似乎透露了一種母親懷孕的訊息；甚至還有一種說法是：達文西畫的【蒙娜麗莎】，事實上是將自己從小失去母親的經驗，轉化投射為對於母性的一種美的想

像，並且融合各種才華與智慧，將女性的優雅表現到極致的境界。而最後，也是最令人神往並令人感動的一種說法是：蒙娜麗莎如此優雅地存在畫面中卻又默默不語，是不是就是自己對自己的一種寄託傳達呢？還是，這一位美人兒的神情表現與美貌氣質，正是達文西所深愛的某一個人呢？達文西礙於環境的約制而無法以明白的語言或文字來訴說自己對這一段情感的感受或憧憬，也因此他就把他對於某種情感的寄託與某種無可壓抑的企望，直覺地表現在【蒙娜麗莎】這件作品當中。

　　而不論是作者對自己情人的愛念憧憬表現，或是純粹只是透露出女人懷孕的美感訊息，【蒙娜麗莎】這件作品帶給世人的，除了在唯美的訊息傳遞之外，似乎也夾雜著人類對於情感總是難以毫無牽絆地表達的無奈與哀傷。像這樣將心中的想望寄託於藝術作品的情形並非罕見，在達文西一幅早期未完成的作品【聖‧哲羅姆】（圖1–5）中，我們也可以看到藝術家對於探索人類內心世界的另一種展現。畫中描繪的人物是佛蘭西斯教派的苦行僧——聖‧哲羅姆，某天他看見一隻受傷的獅子來到他的身邊，當聖‧哲羅姆發現牠腳上有一根刺時，便當場為牠拔出醫治。事後雄獅為感激此一恩德，於是從此跟隨在聖‧哲羅姆的身邊，成為了他的貼身伙伴。在這幅作品中，隱約透露著在天才達文西的心靈世界中，似乎自期著以一種悲天憫人的情懷，來面對人類文明生活中的種種，並自許著能做出儘可能的奉獻與開創。而在嚴肅、優雅的【蒙娜麗莎】背後，又存在著多少達文西的寄託之情呢？在舉世眾觀者面對蒙娜麗莎的驚嘆一瞬間，當我們的目光與蒙娜麗莎的雙眼作第一次近距離的接觸時，

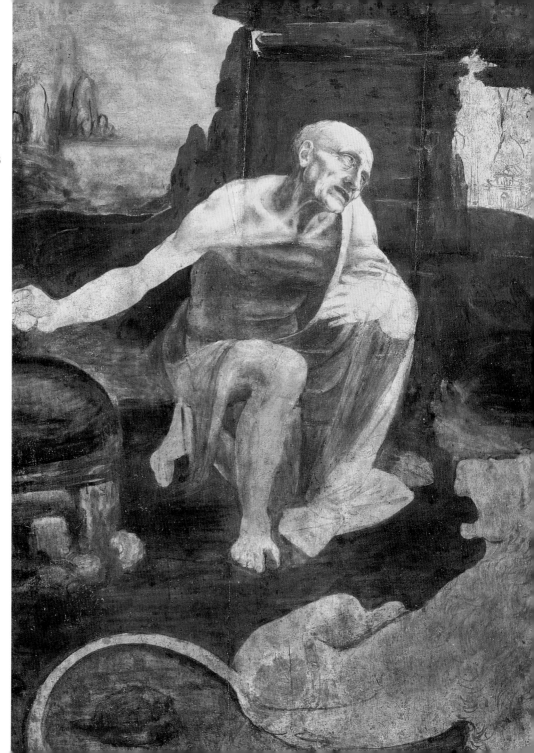

圖 1-5 達文西，
聖‧哲羅姆，1480，
油彩、畫板，75×103
cm。

變幻的容顏

我們是不是也感受到了自己內心世界中曾經難以明白表現的情懷？是不是也可以從達文西的藝術表現當中受到他的感動與啟示呢？

　　無論人們相信哪一個傳說，皆不會影響【蒙娜麗莎】的美感存在。但是，在她背後的這些傳說，卻賦予了觀者對此畫作進行美感賞析時更多的想像空間。在這麼多的傳說裡面，您會以哪一種傳說作為【蒙娜麗莎】的背景美感依據呢？是不是我們都會相信蒙娜麗莎的微笑，就是達文西對於某位無可明白訴說的對象之愛的寄託表示？

01 寄託之情

02　母愛之情

　　有一句話說「虎毒不食子」，意思是，不論老虎再怎麼樣兇狠，再怎麼樣惡毒，牠也不會吃掉自己的小孩。在人世間，有什麼樣的愛可以超脫一切利益、可以永不計較？有什麼樣的愛是完完全全不求回報？關於這個問題的答案，應該有很多人會說是「母愛」。母親對子女的愛，通常是不求回報、無怨無悔的。當然，在現今的社會裡，我們不否認是有少數的母親，並不像傳統身為人母該有的對子女的付出，但這可能是因為在生理上有些疾病所導致，處境令人憐惜；也有些母親是基於現實環境的貧困、無助或不得已的某種苦衷，讓人感到遺憾與難過。

　　而通常我們說「母愛」是超乎一切、「母愛」是不求回報的，這樣無止境的人性之愛，我們總是認為它就是最慈祥、最偉大的愛。在人和人的生活關係上，我們可以從很多的人類歷史中發現，人與人之間的關係是多麼地密切，但我們也不否認在這之中存在著各式各樣的衝突。當這樣的衝突發生在母親與子女之間的時候，我們往往看到母親的愛會超出所有的衝突與悲恨，因為對於子女無私的奉獻，而不像一般人那樣斤斤計較於何者為對？何者為錯？

　　在美術的領域裡，藝術家當然也觀察到、體會到母親的大愛是何其

變幻的容顏

珍貴與優雅美麗。曾經有人問過米勒：你覺得在這個世界上什麼是最美的？而米勒的答案其中之一就是慈祥母親的親情。在這裡我們舉出一件描寫慈祥母愛的雕塑作品來與讀者分享，名稱叫做【母與子】(圖 2-1)。這件作品是十九世紀雕塑家馬戴 (S. Mathet) 所做的，它的高度大約有 73 公分高，是銅質的材料。馬戴在這件作品的結構表現當中，塑造了一位手上拿著她的小孩送的花朵的母親，正低頭親吻自己的小孩，而她的小孩也踮著右腳尖、雙手擁抱著自己的母親。母親低頭親吻孩子的神情與所蘊含的意義，讓觀者在第一眼看到時便會感受到母愛的自然光輝。這件作品雖然是由毫無生命情感的金屬形塑而成，但其外觀所傳遞的訊息，卻是無止境的溫馨與感動。

　　我們可以試著去思考、試著去想像這件作品背後的情境：這位母親與孩子從小到大的互動、他們的情感交流以及他們之間行為語言的溝通，是在一個怎麼樣充滿溫馨與慈愛的生活環境當中，一天天慢慢地累積起來？母親對於子女的愛從孩子一出生便開始，甚至是從母親懷孕時就開始了，它是與日俱增、有增無減的。從這個雕像中我們似乎可以看到媽媽尚且年輕，但小孩其實已經不小了，如此的安排更讓我們了解到「母愛」真的是不分歲月、永無止境，孩子雖然長大了，但母親卻不會就此停止對他的愛。

　　許多讀者或許也會有相同的經驗，當我們還是少不更事的孩子時，母親對我們的一切愛護有加，當我們逐漸成長，母親又會叮嚀我們要穿暖、要吃飽；然後，當我們也為人父母的時候，我們的母親，是不是也

0
2
母愛之情

變幻的容顏

圖 2-1　馬戴，母與子，雕塑（青銅），高73 cm，臺南奇美博物館藏。

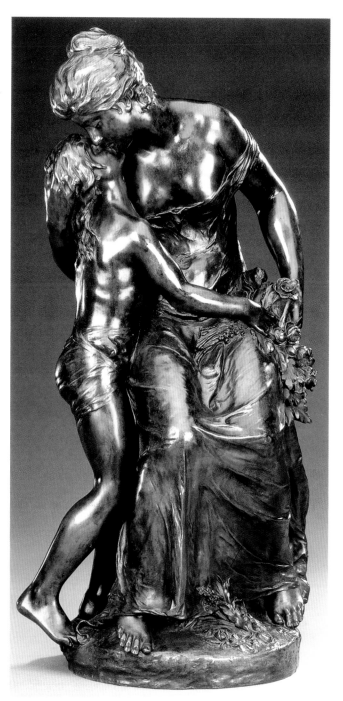

照樣日日關心著我們而從未停止呢？甚至有一天，當我們都成了爺爺、奶奶時，母親的關心也將永不停止。像這樣的事，唯有母愛可以做到。然而不幸的，對於如此的母愛，反倒是有些年輕人非常不習慣。在現今的功利主義社會中，很多年輕人反而會嫌棄母親的用心關愛。這樣的思緒與行為令人痛心。當這群年輕人也有自己的小孩之後，我們相信他們就可以完全體會到自己母親先前的偉大。

因此，在心靈感受上比一般人更為敏銳的藝術家，以他所體會到人生當中母親的愛，以及他眼睛所看到有關於母親對兒女的慈祥等等這些經驗，創造出這件雕塑作品。它讓我們了解到：母愛是我們人生中唯一可以得到完全沒有條件、完全不求回報的奉獻與犧牲。

在這裡筆者再提供另一件作品供觀者欣賞，它是法國雕塑家艾蜜勒·法蘭思瓦·夏杜思 (Emile-François Chatrousse, 1829–1896) 的作品。這一件名為【母子情】（圖 2-2）的作品有 88 公分高，是運用大理石材質所雕刻的。夏杜思不只是一位雕塑家而已，他還是一位優秀的作家。在他的作品裡面，最讓人感動的是那種優雅而安靜、甜美而理想的圖像境界。通常他的作品中最吸引人的部分，也是以一種恬靜空靈的冥想氛圍所表現的情境。

在這一件【母子情】雕刻作品中，我們看到媽媽讓自己的寶貝安靜地坐在自己的腿上，媽媽專注地餵食著自己溫潤的母乳，而稍大一點的兒子則在一旁看著書，然而，媽媽的右手也沒有忘記去扶著自己小孩的手。媽媽一邊要照顧更小的 Baby、一邊又不能忽略稍大的兒子，這種母

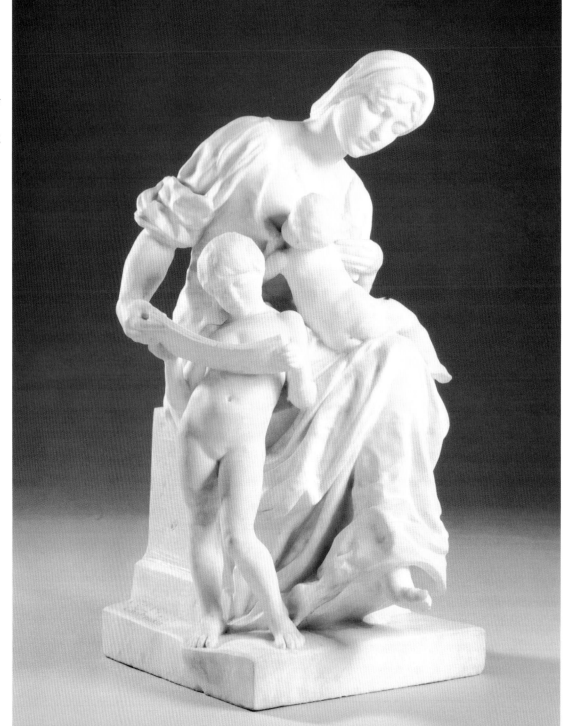

圖 2-2 夏杜思，母子情，大理石雕刻，高 88 cm，臺南奇美博物館藏。

變幻的容顏

親的愛、這種偉大的情操，即使是一件由冰冷石材所雕刻而成的作品，但觀者絕對可以感受到那一顆充滿著溫暖與光輝的慈母心。

除此之外，這件作品還有另外一則令人感動的故事，也就是她的主角雖然表面上是一位媽媽抱著自己的小孩，但是在很多的藝評家的解釋當中，他們都願意相信這其實是作者夏杜思對自己的一種表述。因為當時這位作家是身兼母職，他的小孩失去了母親，所以身為作家的夏杜思就必須照顧家庭、照顧小孩。他這種擔任雙重角色的生活，絕對必須付出很大的愛心。也因此我們說【母子情】這件作品，所呈現的其實不只是母子之情，而是融入了深深父愛的親子真情。

這樣的作品令人感動、也令人想到：藝術家可以透過這樣一件作品來引發人們作些什麼樣的思考呢？這樣的作品是否更會讓我們從內心直覺裡去反省：當今的社會中，到底尚存有多少比例的父慈子孝與母愛之情的美好傳統呢？但願天下父母親都能愛其所愛，也能擁有自己所愛的子女；而天下之子女也能懂得珍惜無以回報的珍貴母愛。我們更期待夏杜思這件【母子情】的作品，可以帶給年輕人該有的感動與啟示。我們祝福世界上因為某些不可抗力而造成無法給自己子女溫暖母愛的媽媽們，早日回到溫暖的陽光下，可以自由地、沒有約束地將自己的愛傳遞給自己的子女；我們更期待那些身處功利社會主義之下而暫時迷失自我、忘卻母愛，並且從未思考過飲水思源與反芻回報的一些年輕朋友們，能早日重回對自己母親關愛的溫暖記憶；也祝福他們能及時踏上回報母愛的勇氣之路。

03 家庭之情

在人與人之間的情懷裡面，還有一種是家庭成員之間彼此相互的關愛之情。在東、西方的藝術表現上，有關這一類的題材，確實是比較少被藝術家當作表現的對象。但以今日的社會現象觀之，藝術家對於「家庭之情」的體會、觀察卻足以讓當今的我們，不只作為一種美學對象上的學習，更提供了對日常生活反省的機會。我們知道，社會是由家庭所組成，而一個家庭的凝聚力，就關係著一個家庭是否可以融洽、快樂。

在古今中外的社會裡，我們都可以看見有所謂的「太平盛世」時期，也有所謂「燒殺擄掠」的年代。而不管是承平，或是處處草寇的戰亂時期，這些時代主角就是「人」。而這些人，就是來自於家庭。也因此，我們常常發現一個善良又天真無邪的嬰兒甫出生之時，眾人總覺得他就像天使一般的純淨，但純淨的嬰兒，為何卻有一部分在長大之後，不幸地成了社會的敗類，或是社會的負擔呢？這有很大一部分是因為在家庭的成長教育裡面，缺乏了某種層面的正面教育養分，致使一個成長中的年輕人，走向了社會所不認同的方向。因此，筆者特別舉了四位藝術家的作品，來闡述「家庭之情」的重要性，期待透過藝術家觀察家庭之情的角度，讓我們可以重新從美學圖像的背後，再一次思考家庭環境對於人

類價值觀養成的可能影響。

　　首先，第一幅要引領觀眾欣賞的作品是日本畫家喜多川哥麿 (1753-1806) 的作品，名為【庭訓】(圖 3-1)。這件作品是喜多川哥麿在 1802 年前後所畫的。喜多川哥麿是日本江戶時代浮世繪的代表作家之一，特別是在美人畫裡有相當的成就，甚至已達到了浮世繪藝術的登峰造極之境，喜多川哥麿在寬政年間 (1789-1801) 初期所發表的仕女畫，名為【大首繪】，其構圖非常柔細優美，色彩也非常單純。而這樣的女性，就代表著江戶時代人們所欣賞的美女類型。喜多川哥麿在描繪仕女的圖畫時，他除了將仕女的身分充分描寫之外，更試圖表現出畫中主角的性格、氣質，甚至是心理層面的探索等等。他在晚年曾經創作了一整套「女性面面觀」的作品，在這套作品裡面，喜多川哥麿利用畫面空白之處，加註了許多訓誡、會話等文字解說，而此幅【庭訓】，正屬於心理描寫系列作品十件中的一件。

　　這件作品的主題是在分析一位父親眼中非常美麗、青春、情竇初開的愛女面相，而這一位父親指的就是喜多川哥麿。以當時日本封建的家族體制而言，女孩子在家中若不遵從父母親的「鏡鑑」，則可以說是天地難容。而從喜多川哥麿這樣生活經驗豐富的父親角度，來看女兒的種種缺失時，當父親的便忍不住要對女兒作出許多訓誡與說教。在這樣的思想與構圖下，畫家便在作品的標題上加註了一段教訓女兒的話，並用一個眼鏡框框把它框起來，這就是一種所謂的「鏡鑑」教育方式。

　　從這件作品的畫面本身，我們可以看到喜多川哥麿的女兒將自己的

浮世繪：浮世繪版畫在江戶時代後期開始蓬勃發展。並於十九世紀後半，流傳到歐洲，莫內、梵谷等印象派畫家，皆受日本主義的影響，如截角的構圖與屬於東方的圖像等。此名稱帶著「近世」意味的「大和繪」，也就是描寫世間的型態的繪畫。浮世繪的三大主題分別是役者繪（演員畫）、美人畫與風景畫，如葛飾北齋的【富嶽三十六景】系列。

變幻的容顏

圖 3-1 喜多川哥麿，庭訓，1802，墨彩、錦布，38.4×25.4 cm，東京富士美術館藏。

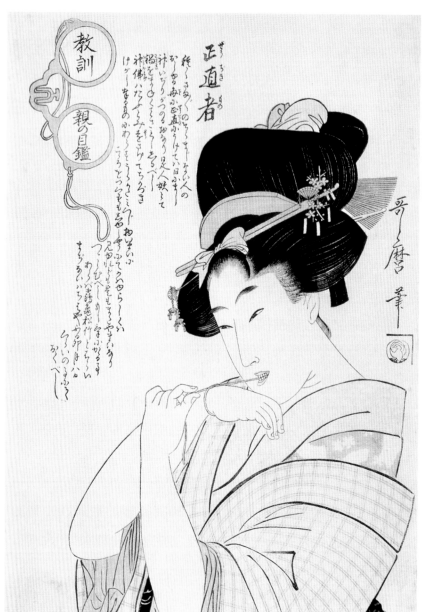

頭髮整理得相當秀麗有致、風采婉約。但也不知到底她向誰許了情願？還是向哪位心上人立下了山盟海誓？只看她正朝著自己右手腕上的紙捻兒瞧去。美女的皓齒咬住紙捻兒的一端，一副像在思考著什麼深情的往事一般，其默默的神情，特別顯得楚楚可憐。我們知道，大和民族自古以來即對子女的家庭教育特別重視，一直到現今的日本社會也是一樣，許多婦女在結婚後，常常會選擇辭去工作而待在家裡當一位專職的母親。教育子女成為一位日本母親最重要的工作之一。喜多川哥麿對於自己女兒的家庭教育也是如此重視，他對於自己女兒長得如此亭亭玉立，當然是一則以喜一則以憂，他憂慮、關懷著女兒成長中的家庭教育，是不是也可以像她的長相一般的完美？因此喜多川哥麿在對於女兒的教育關愛之下，便畫了這張作品，並且在作品的空白處寫上了庭訓的內容。畫面上的內容意思是說：「信仰生活雖然好，但不要連日常瑣事也過於依賴，千萬不要過度迷信。」

也由此我們可以判斷，或許喜多川哥麿基於自己女兒在情感方面過度求神拜佛，而身為父親的非常希望女兒可以凡事實事求是，以現實的自我努力判斷，來處理自己的感情問題。而這樣的家人關愛之情，就是這張作品背後最令人感動的地方。我們也期待在臺灣的社會裡，一個家庭中的關愛的教育，可以越來越被重視。許多人的成長經驗裡面，有一大部分的成功基礎即是從家庭教育而來。假若一個家庭教育無法扮演好適當的基礎，而只依賴各級學校的教育，恐怕很難令一個正在成長中的孩子可以發展出正常、健康的人格，而這就是我們認為「家庭之情」重

要的地方。

接著，第二幅要請讀者欣賞的畫作名稱叫做【家庭的幸福】（圖 3-2）。這件作品是義大利畫家尤金尼歐‧占比基 (Eugenio Zampighi, 1859-1944) 所畫的，他是義大利寫實風格的畫家之一，擅於風俗畫及室內寫生畫。他常用一些甜美溫馨的表現手法，來闡述他對人生的看法。也因為他的手法相當的幽默、美好，所以使得他的作品在現今市場上，仍然受到許多人的歡迎。而這一幅【家庭的幸福】就是占比基典型的創作風格之一。在這一件油畫作品當中，我們可以看到在畫面中的主角，就是這一位老先生；老先生的衣服穿著非常的優雅，而這種樸實的優雅中，我們仍然可以看出他的白襯衫還打著黃色的領結，而褲管卻是捲起來的，然後又赤著腳。此外從衣服的袖子上我們也可以看出，這樣的穿著，絕不是非常高級的布料，也不是頂尖高貴的形式。我們甚至從這一位老先生所穿著的背心跟長褲的皺摺來看，它們絕不是經過細心整燙過的。這一身的穿著，應該就是這位老先生平日的工作服，只是他把自己穿得很整齊罷了！

或許也從這樣的一種穿著裡面，我們可以看出這一位老先生的工作是相當辛苦粗重的，就像畫中那一把靠在牆壁上的鑱子一樣，老先生或許剛從田裡面回來，酸痛的雙腳，不得不讓他趕緊脫掉鞋子，但也由此可以看出，老先生的心靈是不會受到居家物質缺乏的影響，依然是相當優雅美好的。從這張畫的各個角落中，我們還可以看到，其室內的擺設其實非常簡陋，光是牆壁上斑駁的痕跡，就足以說明了這個家庭的經濟

變幻的容顏

風俗畫 (Genre Painting)：以寫實的手法描繪真實人間所發生的各種事情。畫作靈感多來自平淡、閒致的居家生活。雖然此種敘述性的手法自中世紀的手繪插圖中已可見其蹤跡，十六世紀時期尼德蘭地區廣為盛行，然而風俗畫一直到十七世紀的荷蘭才成為真正獨立的繪畫範疇。

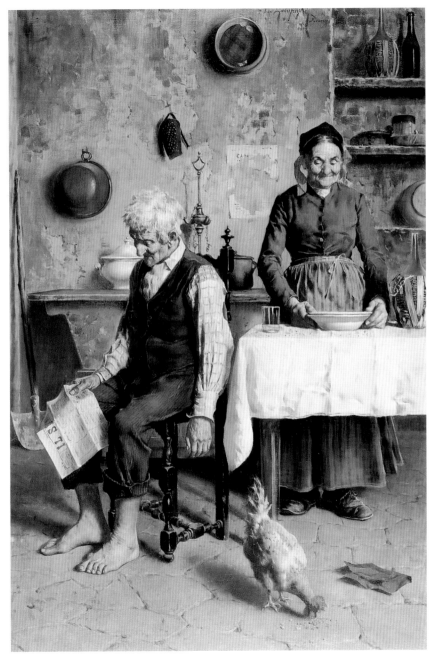

圖 3-2 占比基，家庭的幸福，油彩、畫布，67.2×45 cm，臺南奇美博物館藏。

情況並不好。甚至由養在室內的公雞畫面場景，也可以再次證明，他們是一戶經濟條件相當差的人家。但是，畫家卻將這個家庭的生活氣氛，以明亮、清爽的筆調，創造出了一個溫馨的用餐情境。畫中的老太太似乎剛剛吃完餐點並正打點著餐桌上的杯盤餐具，而先生用一種安逸舒服的神情，看著手中的報紙；另外，從老太太的眼神中，我們也可以看出，她的工作雖然辛苦，但仍然能夠以很專注而且毫無不悅的心情收拾著餐盤。

畫家試圖營造一種寧靜祥和的情境，雖然屋內家具極為簡陋，但我們可以看出這個家庭的氣氛是多麼地和諧，就連在地板上吃著麵包屑的公雞，也是這麼地專注而不受打擾。這或許會讓我們跟著聯想，家庭的幸福與溫情到底是什麼呢？現今的人，每天忙忙碌碌，為了賺取更多的金錢來改善家庭的經濟生活，而讓自己背上沉重的壓力，以致情緒不安。甚至因為工作的不順利，而遷怒於無辜的家人，彼此間的體諒、耐性似乎就在這種惡性循環下受到嚴重的考驗。再次回頭看看這個家庭的畫面，似乎讓我們想起顏回的故事：「一簞食，一瓢飲，居陋巷，不改其樂」的情境，雖然物質環境並不富裕，但是心靈卻是富有而寧靜的；很多現代的家庭，由於各自忙碌於工作，與家人相處的時間少之又少，感情可能都出現了隔閡；也或許一個家庭有著很豐裕的財富，但是家人之間的感情卻是稀薄甚至是無情的。

家庭的幸福是什麼？人與人之間有什麼是可以讓彼此緊緊相繫？是很真實的感情？或是很豐富的物質呢？我們期待【家庭的幸福】這件作

品，可以對每天忙得像無頭蒼蠅般到處鑽營著名利的人，提供一點點思考的空間。所謂：「不戚戚於貧賤，不汲汲於富貴」，或許這就是我們所應該思考、追尋的人生方向。我們並不歌頌生命一定需要貧困來歷練，我們也不強求生活就一定要富裕，在人與人之間的感情裡，真誠、滿足、協和與互諒才是最重要的。從占比基【家庭的幸福】作品裡所傳達的情境，我們再一次期待讀者能夠充分了解到，一份「家庭之情」對於我們生命的成長與維護，是何其的重要。我們現在是家庭的一員，或許還只是家庭中的一個小分子而已，但有一天，我們也會成為組織家庭的軸心人物。如果可以用一種平靜、溫馨而體諒的心情，並且以「不戚戚於貧賤，不汲汲於富貴」的態度生活，那麼，我們的家庭成員將會在這樣健康的情境下成長為這個社會的中堅分子；而這個社會也會因為我們的存在而更加和諧、安泰。

接下來第三幅要引領讀者欣賞的是荷蘭畫家沙德 (Philippe Frederich Sadee, 1837–1904) 所創作的作品。沙德是荷蘭非常有名的風俗畫家，他曾經是海牙學院的學生，也曾到過法國及義大利，並畫了許多非常動人的畫作，其中大部分都被收藏在荷蘭阿姆斯特丹的美術館以及海牙的一些知名美術館等。

沙德在 1881 年完成了這一件【靜待歸帆】（圖 3–3）的作品。我們從這一件作品的畫面當中，可以看出這是一個家庭的期待景象。畫中媽媽抱著小女兒，並且神情默默地往前望，而旁邊稍大的女兒，左手抓著圍巾輕抿著小嘴，右手則是抓著媽媽的圍裙緊偎在身旁，母女三人就這

圖 3–3　沙德，靜待歸帆，1881，油彩、畫布，70×55 cm，臺南奇美博物館藏。

變幻的容顏

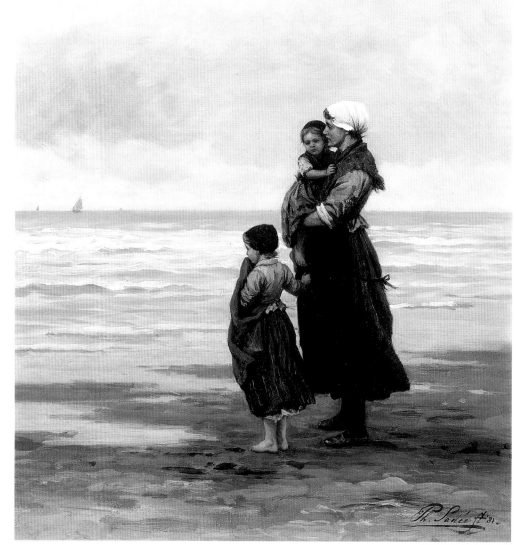

麼安靜地站在海邊。她們所共同等待的似乎就是家中最重要的成員，也就是男主人——小孩的爸爸，女主人的丈夫，可以盡早從海上歸來。她們臉上所流露的期盼神情，早已表達出心中的急切與焦慮。是不是丈夫早該回來了卻還沒有回來，而讓妻子為他牽腸掛肚？是不是爸爸答應早一點回來，但卻沒有準時到家，讓兩位天使般的女兒感到非常憂心？沙德在這張畫面的色彩結構上，將天空處理得有一些灰濛濛的情調，特別是在母女三人的衣著上，更是以灰暗的筆調來暗示這個家庭不怎麼寬裕的經濟情況。我們應該可以從她們的衣著中看出，這一個家庭也當是屬於辛苦的工人階級。爸爸去捕魚，媽媽則必須在家工作。

在這件作品中，除了妻子以期待又憂慮的眼神訴說著對丈夫的關愛外，那位以熱切且寧靜心緒凝視著遠方，盼望著爸爸早點出現在海平面上的大姊姊，亦是以赤著雙腳的畫面情境，訴說著女兒因為急切地想見到爸爸，連鞋子都來不及穿就跟著媽媽衝到海邊來等待著爸爸的渴望之情。就這樣，母女三人緊緊地依偎在一起的灰暗組合，再搭配著有一些陰沉的天空及海面，作者似乎已經道出了這一位主角在這個藍領階級的家庭中是多麼的重要；而在這一位重要家庭成員尚未出現時，這三個他最愛的女人是多麼的黯淡。整個畫面瀰漫著感傷的氣氛。

沙德這樣的描寫，讓人充分感受出這個家庭強烈的凝聚力。沙德筆下的太太與兩位女兒，並不是屬於吃得好、穿得好的貴婦人與有錢人的小孩，但她們同樣擁有熱切的心，盼望偉大的父親能早一點安全返回。「爸爸」這一位幕後的主角，並沒有在畫面中出現，但我們卻可以很強

烈地感受出，這個家庭的愛，是多麼的凝聚與堅固。畫家讓我們再一次從他的作品當中感受到：在現今的家庭中，「爸爸」是不是也可以讓家庭間的成員有一種依靠與信任感呢？甚至成為一種精神指標與寄託之所在呢？在現今的社會中，有多少的父親是自私、自利的為自己而忽略了家庭呢？家庭之間的「愛」是無庸置疑的。身為父親與母親必須扛起責任，而身為傳統父系社會家庭裡面的父親，更是責無旁貸地必須營造出家庭的和諧與家人之間的互信和互諒。筆者期待沙德的這一件【靜待歸帆】的作品，可以為現今的工商社會家庭，注入更溫馨的家庭氣氛，也提醒許多忙碌的現代父親與母親們，細心呵護與子女之間的家庭親情。

接下來第四幅要介紹讀者欣賞的作品是奧地利畫家卡爾・費勒西(Carl Froschl, 1848-?) 的【家庭風暴】(圖 3-4)。這件作品是他在 1872 年所作的油畫作品。

費勒西曾經在慕尼黑學習繪畫，常常喜歡以一般日常生活中的情景來作為取材對象。他的作品曾經在維也納得到兩次大獎，也曾經在 1900 年的巴黎世界博覽會中得到銅牌大獎。在這一件【家庭風暴】的作品裡面，我們可以看出費勒西特別的構圖安排。從畫面中我們已經隱然可以猜出這個家庭似乎剛剛經過了一場極大的爭吵風暴。因為畫面中先生兩手交叉抱在胸前，默默不語地站在窗臺旁邊；而背後的妻子，則是一手慵懶地靠在椅背上，另一手若有所思地托著腮幫子，其憤怒的雙眼依然瞪著沒有目的的前方，似乎還在生氣剛剛與先生爭吵的內容。但最為可憐的是畫面右下角的這位小娃娃，她手上拿著湯匙，卻找不到可以吃的

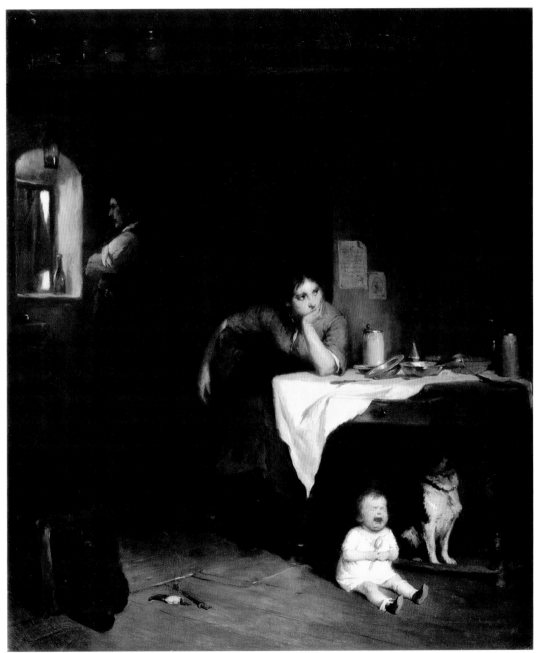

圖 3-4 費勒西，家
庭風暴，1872，油彩、
畫布，83.9×71.8 cm，
臺南奇美博物館藏。

東西，只好又無辜又害怕地一個人放聲大哭。甚至於連家裡所養的那條狗，也害怕主人家裡的暴力氣氛，認分地躲到桌子底下，以避免無謂的可能傷害。

　　我們似乎仍然可以聽到這個小孩的嚎啕哭聲；也似乎可以感受出這個家庭中的兩位男女主角現在心中的氣憤。在畫面的左下角還出現一張剛剛因為爭吵，而被扔到地上的椅子。這樣的情境，不禁讓我們思考著：同樣是一個家庭，這個家庭的氣氛，卻是如此灰暗，有如畫家刻意安排出來的灰色情境一般。丈夫不願意再面對太太，而太太也不願回頭好好地與丈夫討論，他們之間的氣氛是如此的凝重。我們不期待這樣的情境在我們現今的社會中一再出現；我們更期待讀者可以從這一張費勒西的作品裡頭發現：家庭的和諧氣氛，是來自於彼此用心與真心的溝通與諒解。如果有人問道：人與人之間如何緊緊相繫？人與人之間如何好好相處？我想，它的關鍵不是來自於物質，它的重點也不是在於金錢，而是在於人與人之間的理解與體諒。就如同梵谷著名的作品【食薯者】(圖3–5)，相較於今日許多「富裕」的家庭，這件作品所呈現出來的景象，可說是絕對的「貧困」。梵谷對這件作品的描繪曾經說過：「我想強調油燈下這些吃馬鈴薯的人，正就是栽種馬鈴薯的人。他們用自己的雙手，賺取自己的食物，正直不阿」。然而，物質的貧困並不代表絕對的家庭不幸。畫中家庭的所有成員們，在一日的辛苦工作後，拖著一身的髒垢回到了晦暗的屋內，共享自己栽種的平（貧）民主食——馬鈴薯。他們臉上刻劃的是貧瘠地區居民們的宿命——滄桑與疲困，屋內的擺設更是別無選

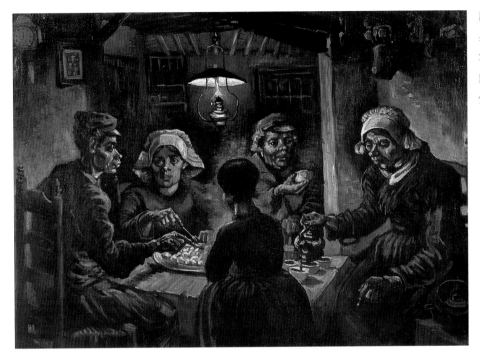

圖 3-5 梵谷，食薯者，1885，油彩、畫布，82×114 cm，荷蘭阿姆斯特丹梵谷美術館藏。

擇的簡陋與老舊。但是，此一同舟共濟的「家庭之情」，卻是現今臺灣社會許多高薪家庭所極度欠缺的溫暖與愛。有時，金錢財富，並不一定就能帶來家庭的和樂；有時，物質貧困，反而更能緊繫家人的向心與互愛。

43

04 自我之情

　　任何一個人對自己的看法，在每個時期、每個階段總會不一樣，我們常常聽到有人說：「我好喜歡我自己呀！」這種喜歡，有時候甚至會到達一種所謂自戀的地步。我們也常常會聽到有些朋友說：「我真的好討厭我自己！每天從鏡子裡看到自己就非常地不舒服！」人的這種心理反應，總是會在不同的時期對自己的情感，產生一些正面的喜歡情愫，但也往往會因為某些環境的影響或是心境的轉變，而產生一種對自己嫌棄、不喜歡的感覺。對一般人而言，往往他們就會把自己這樣的一種情緒反映在與周遭人、事的處理上。但是，對於畫家而言，他們比較慣常將自己這樣的一種情緒宣洩或是心境反應，直接描繪成自己的畫像，這就是所謂的自畫像。

　　我們知道，古今中外有許多畫家都畫過自己的自畫像，但就是沒有見過一位畫家，每天畫一張自己的自畫像，也因此我們可以這麼說：「畫家的自畫像，就是畫家在某一些特別時期中對自己特別的感覺，而這種感覺是他所期待能記錄下來的，也因此，他就在那個時期畫了自己的自畫像。」自己對自己的情感，不管是有所保留，或是完全表現在藝術家們的自畫像裡面，它往往會出現一種很神祕又難以名狀的心境傳述。例如，

某位畫家他的內心是無比的喜悅，當他為自己畫像時，他可能就把自己畫成一臉喜悅的樣子；但有時，他又會不太喜歡讓自己看起來那麼喜悅，於是便在他的自畫像中透過一些色彩與肌理，甚至構圖氣氛的堆疊，而讓自己的眼神中躲進一連串的憂鬱或貧瘠。而就同樣的一位畫家而言，或許當時他有著無窮的苦惱與無法解決的困難，但他卻很有可能把自己的自畫像畫成一臉喜悅的樣子。這就是藝術家的自畫像中最為特別的地方。

很多人在欣賞藝術家自畫像的時候往往忽略了上述這一點，甚至有些人會以科學的角度從畫家的自畫像中去推測：當時這位畫家是什麼樣的生活情境？是什麼樣的健康情況？而這樣的推測，假如說當時的畫家是忠實地、誠懇地展現自己的現況，則這樣的推測就會比較正確。但誠如世人所知，畫家往往是多愁善感的，畫家的情感往往是難以捉摸而又多元表現的。筆者也常常訪問某些畫家，他們總是會在某些時候很勇敢、很大方、很開放地展現自己的情緒思維，但有時候又會非常內斂，甚至是保守或隱藏地把自己的思緒保護起來，不讓外人了解。所以，當我們面對畫家的自畫像作賞析的時候，我們應該可以用兩種角度去觀看：一是畫面本身主角的表情是喜？是哀？是樂？二是除了人物表情之外，尚有什麼樣其他的內容可以讓我們來推敲？但此外，我們也必須從這個畫面的表象去思考：畫家在當時難道真的就是那個模樣嗎？更何況很多畫家往往不會把自己畫得像照片那樣的真實，而他們之所以不把自己畫得這麼真實，也並不一定就表示他們沒有能力把自己畫得很真實。相對地，這是因為他們把一種自己的想像或某種期待的感覺，加到了自己的自畫

印象派 (Impression-
ism)：是西方近代繪畫
的開端，起於 1863 年
馬奈【草地上的午餐】
因在官辦沙龍中落選，
而結合一批年輕藝術家
舉行落選展；當中包括
莫內【日出・印象】，因
一般人看不懂，而嘲諷
為印象派。此後，他們
以此為名，連續展出八
屆，以追求自然中陽光、
空氣、水氣的顫動感為
目標，結束了之前農業
時代「靜」的美學，進
入工業時代「動」的美
學階段。

像裡面：所以，我們可以看到很多畫家的自畫像，總是會帶點他自己的個人特性或個人特色。就以梵谷的自畫像來說，我們知道梵谷一生似乎都是很不快樂的，但在他一生不快樂的過程當中，我們卻也可以看到他不同時期不同感覺的自畫像。而這個就是「自畫像」在我們藝術欣賞裡面，非常有趣也耐人尋味的「藝術天堂」。

在「自我之情」的這個單元中，我們第一件要談的作品是梵谷 (Vincent van Gogh, 1853–1890) 的【戴草帽的自畫像】（圖 4–1）。對於現代藝術的領域，特別是印象派時期的藝術風格有興趣的朋友，一定都會知道有梵谷這一位藝術家的存在。梵谷在 1853 年 3 月誕生於荷蘭的克羅珍杜特特小村，1890 年時他結束了自己的生命，當年他只有三十七歲。在一般所謂知名的畫家當中，梵谷可以說是相當特別的一位，十六歲從學校畢業之後，他就開始擔任賣畫的工作，在一家美術商的畫廊裡當學徒。但是這個工作並不能讓他感到快樂，特別是當他發現必須違反自己對畫作的看法而向客人推銷作品的時候，他覺得非常痛苦與矛盾，於是就離開了這樣的工作。

1876 年，梵谷到了英國一間私立學校當臨時教師，但這樣的工作也沒有持續多久，第二年他又離開教書的工作開始尋覓新的工作，而新尋覓到的工作就是在一家書店當店員，但這個工作他也只做了四個月就結束了。在後人研究當中有一個說法是，因為梵谷在當時的社會價值下，不管是教書理念、賣畫的商業行為……等等，都與一般人的觀念相差太遠，也因此無法在這樣的一個工作環境裡面與大眾相處。另外，研究者

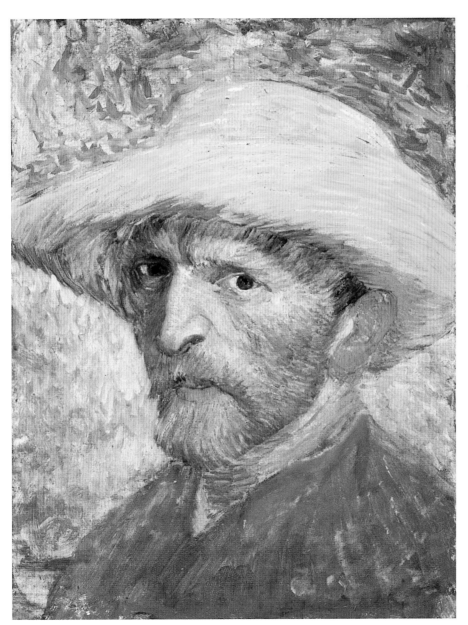

圖 4-1　梵谷，戴草帽的自畫像，1887，油彩、畫布，35.5×27 cm，美國密西根州底特律藝術中心藏。

也認為事實上梵谷在當時就已經有了癲癇症（在當時所謂的精神病），也因為這一些現實與生理上複雜交錯的原因，致使梵谷對宗教的信仰愈來愈虔誠，也曾經決定當牧師，可是在當時想當牧師者必須在神學院裡面受七年的教育，這對當時的梵谷來說是無法接受的。

　　後來在 1878 年的時候，梵谷就主動到一個叫做伯雷那其的礦區去當傳教士，而就在梵谷當傳教士的這段期間，從一些記載中可推測梵谷是相當有愛心並具有高度宗教情操的。因為當梵谷在煤礦區和礦工在一起時，每每看到貧困的人們，他就會把自己所穿的衣服脫下來施捨給他們穿，甚至還把自己的床位讓給病人睡，以至於到最後連自己住的地方都沒有。而梵谷這種慈善的行為看在教會的眼中當然是無法接受的，正因為如此，梵谷開始對基督教的教義產生了懷疑。他認為基督教簡直是有錢人家的宗教；基督教和貧困的人們已經脫離了關係。也就是從這段時間開始，梵谷決定提起筆來畫畫。在目前的文獻記載中，我們知道梵谷從小就對繪畫有相當的興趣，但他開始畫畫卻是從這時候開始的。這是不是跟他的傳教士工作有相當關連呢？這一點是值得我們思考的。

　　但我們也知道梵谷在過去的成長經驗中，並沒有繪畫基礎與知識，因此，當他想去拜訪當時一位叫做布魯頓的畫家時，得到的答案令他相當難過。然而在梵谷一生的挫折裡面，這只是其中的一小段而已。在梵谷愛上他的表妹凱瑟琳的時候，他又再一次遭受精神的挫折。另外，梵谷經濟上的困難，也是他一生苦悶的原因。梵谷一生當中真正賣掉的作品只有一件，而且還是他的弟弟希奧買的。梵谷開始創作時，他的經濟

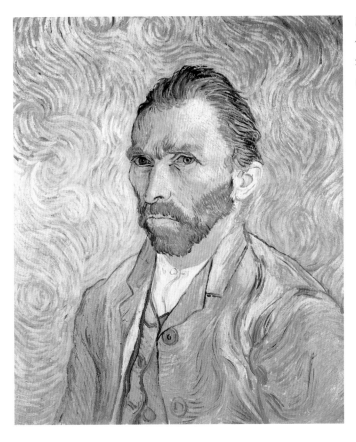

圖 4-2　梵谷，自畫像，1889，油彩、畫布，65×54 cm，法國巴黎奧塞美術館藏。

　　其實也是靠著弟弟在支援的。也因此，不愉快的生活經驗，對於梵谷的精神狀態造成了相當大的影響，而這樣不同時期的心態，讓梵谷的畫作展現出不同的變化與內涵。

　　在梵谷的一生當中，有一件特別的事件，那就是梵谷割掉自己的右邊耳朵。有關梵谷割掉耳朵的悲劇傳說出現過幾個不同的版本，其中一

圖 4-3 梵谷，耳朵包著繃帶的自畫像，1889，油彩、畫布，60×49 cm，英國倫敦科特爾中心畫廊藏。

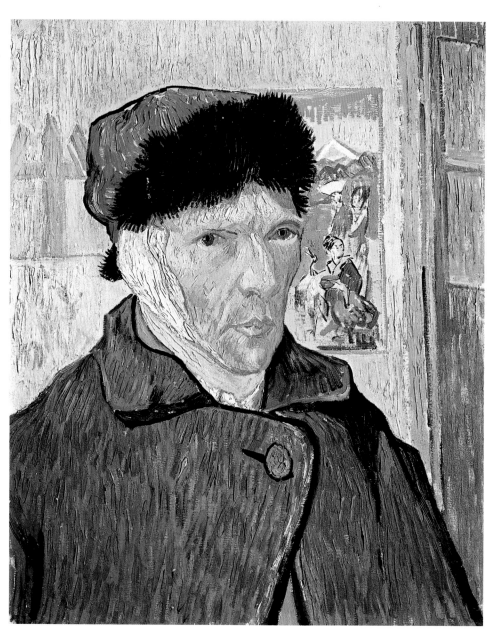

種說法就是梵谷和另一位知名的畫家高更 (Paul Gauguin, 1848–1903) 產生對繪畫上的爭執，也由於梵谷對於高更給他的批評相當的憤怒，因此第二天，當梵谷從酒吧喝酒出來時，手裡便拿著剃刀追殺高更，而在他追不上高更而感到慚愧激動的情況下，他居然割下了自己的耳朵。此外，另外一個說法是由於梵谷在當時有了嚴重的精神分裂症，而造成了所謂耳鳴的狀態，因此他就在很多的刺激之下割下了自己的耳朵。然而不管哪一種說法屬實，梵谷自己割耳朵的事件，的確是讓梵谷在創作上有了很多的變化。而諸如這些畫家本身由於在生活上受到刺激，致使產生個人對自己的認同與價值的變化，並表現在自畫像的時候，就有了不一樣的面貌出現。在這裡，我們可以看到梵谷在 1887 年的這一張自畫像當中，所展現出的眼神和割耳之後的自畫像（圖 4–2、3）中的眼神，已有了明顯的區別，因此，觀者可以從畫家的自畫像當中去感受、去沉思，畫家在自己的自畫像當中所展現的，除了色彩結構的視覺美感之外，畫家在當時對自我內心的表現，是什麼樣令人感動與值得沉思的自我之情？

　　另外一幅筆者要引領觀者欣賞的作品是張大千 (1899–1985) 的【自畫像】（圖 4–4）。張大千 1899 年 5 月 10 日出生在中國的四川省。根據歷史的文獻記載，張大千先生在七歲就開始跟著媽媽學習畫畫，1917 年張大千跟二哥到日本東京學習繪畫還有染布的藝術。在近代的中國畫家裡面，我們一定都會說張大千是最偉大的一位，因為有許多的學者尊稱張大千是五百年來第一家，也就是說西方偉大畫家不斷出現在近代的美術史當中的時候，中國也有一位偉大的畫家出現，這就是張大千。

變幻的容顏

圖 4-4 張大千，自
畫像，1960。

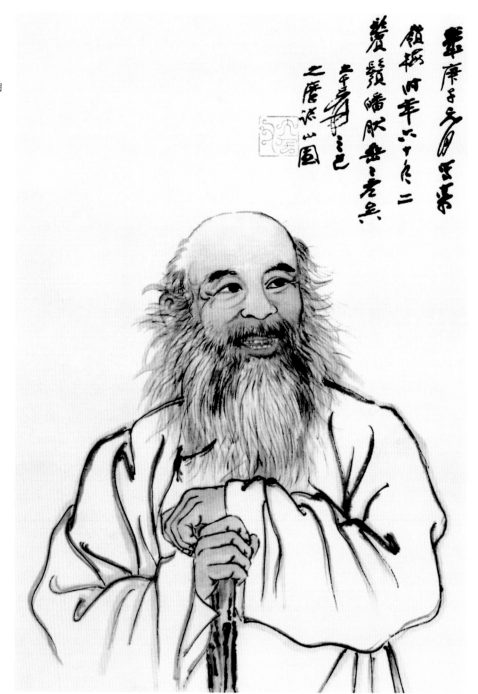

關於張大千的繪畫風格，有許多的研究人員將它分為幾個時期。首先他們把張大千的繪畫分為三期，所謂的早期，也就是臨摹別人的作品；而第二個階段則是擢取許多名家的優點並揣摩他們的畫意，甚至是遠到敦煌去學習、臨摹壁畫，最後完成了許多驚人大作；而所謂後期的張大千風格則被定位為是類似荷花的大筆潑墨作品，而這樣的風格演變據說是由於他在留學歐美之後，看到許多東方現代藝術風格和多元的面貌，於是自己在抽象與具象之間選擇了他個人以「神情」跟「形象」相互結合的方式來創作。而這樣的一種風格對藝術評論者來說，他們認為這就是他將潑墨衍化為潑色的個人特殊風格，也因此許多人對張大千精益求精的表現讚嘆不已，相當推崇他在氣魄跟優美上的內涵表現，甚至視他為前無古人的「國畫」一代宗師。

　　然而從張大千先生一生的畫作當中，我們也可以注意到在當時西方的思想已經一步一步地走進了中國的社會，並且在中國的傳統社會裡面蘊含著到底是向西走還是向東走的迷思。這樣的一種左右擺盪的時局中，許多畫家都朝著西方路線去學習、去創作。但對張大千而言，他似乎是脫離了這樣的風潮而特立獨行，也因此許多歷史學家都認為張大千就像一隻閒雲野鶴般不食人間煙火。他的藝術從畫面的內容到外在的形式幾乎都是由內而外、從傳統的精美與華麗的色彩出發，然後又讓這些存於現在的世界裡。張大千似乎就像是現在的古代人一般，許多歷史學者將這樣一個現象驚嘆為是時空的錯置。

　　張大千是一位純粹傳統古典主義的追隨者，而像這樣的一個歷史變

潑墨：中國水墨畫的一種用墨繪畫技法。相傳唐代王洽每於酒酣作潑墨畫。後世至今則意指筆勢豪放不拘，墨色浸潤有如潑灑之象的水墨畫法，謂之「潑墨」。其間著名者有梁楷的【潑墨仙人】。

變幻的容顏

圖 4-5　張大千，六十自畫像，1959，彩墨、紙。

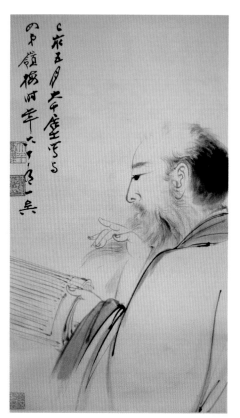

遷、西畫東進的時代軌跡，幾乎不曾顯明地存在於他的生活與創作中；甚至有人認為時代的變遷在張大千的生活當中，幾乎是一片空白且絲毫沒有影響到他的生命理念，也因此從張大千的作品裡，我們發現到敦煌的這一些古代藝術，似乎伴隨著張大千一生的生命存活。他的穿著經年累月就是一襲長衫、一根枴杖以及滿臉的鬍鬚，看起來就真像是畫中的古人模樣。而就在張大千這樣一身古老裝扮，以及繪畫思想風格展現都是如此的東方境界的繪畫生命裡，有關於他的自畫像作品就顯得極為少見。（圖 4-5、6）大千先生的一生作品無數，從臨摹古人、模仿大師，一直到自己成為大師；從山水、人物、花鳥，幾乎畫遍可畫的素材之中，唯獨他的自畫像卻是不多。而在這裡，筆者選了一張大千先生的自畫像與讀者共同分享。

　　就在張大千這張自畫像裡我們果真看到，大千居士就是一襲長衫並手持枴杖、滿臉美麗的白鬚，果然是今之古人的造形。根據記載，大千

一生當中苦悶的事情相當地少，在他的生命中處處充滿了藝術之感與喜悅之情，也因此在大千的眼神裡面，特別是在中期以後，可以看出其藝術生命達到了爐火純青的境界。而這些愉悅的生活景象，就在小小的一個大千自畫像中，讓我們一覽無遺。因此，我們說藝術家在某些時候會對自己特別鍾愛的一種自我的感情，用一種屬於自我之情的方式，畫出自己的「自畫像」。而對於一般非從事繪畫行業的人們很難以「畫」來表現自己的情況，這也算是專屬於藝術家們的特別優勢吧。

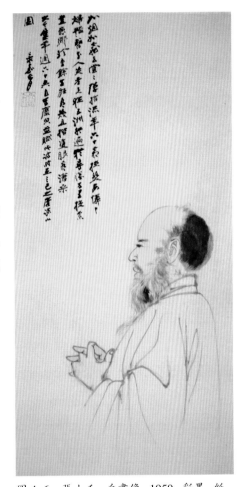

圖 4-6　張大千，自畫像，1959，彩墨、紙。

05 親人之情

　　在人與人的關係當中，有兩種關係是身為晚輩的無從以真理來論定對錯，那就是師生關係以及親人關係。有人說：「一日為師終身為父」，我們永遠要尊敬老師；也有人說：「天下無不是的父母」，父母就是永遠的父母，即使父母錯了，他們還是我們的父母，這就是所謂的親人之情。人們常惦記著親人所給予的關懷，人們更懷念著親人的骨肉情感，也因此，許多事情在牽涉到親人關係的時候，並不能單純以公平正義或真理正義的原則來看待，誠如有人為了自己的親人，而做出許多轟轟烈烈的事情，有的能夠大義滅親，有的則是以死相護；有人是斷絕母女關係，有人則是千里尋父。

　　關於藝術家針對親人之情的創作表現，我們在這裡列舉了三個例子，讓讀者作一番賞析，第一件作品是恩斯特‧杜瓦 (Ernest Dubois, 1863–1931) 的【寬恕】(圖 5–1)。恩斯特‧杜瓦是法國人，曾經在 1900 年時得到萬國博覽會的最高榮譽金牌獎，也在同年間得到了法國的國家騎士榮譽勳章，現在羅浮宮還收藏著一件恩斯特‧杜瓦的大仲馬雕像。不過我們在這裡所介紹的這一件【寬恕】，才是他最著名的作品之一，在現今的法國盧昂以及阿哈斯等地的美術館，也都收藏了這一件作品的不同版本。

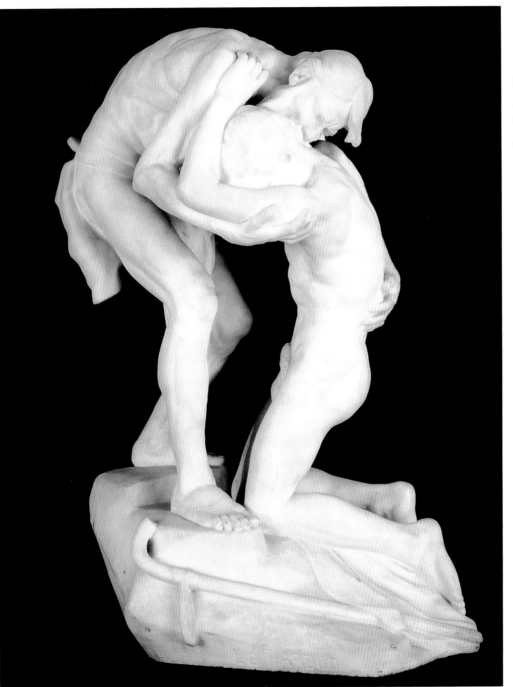

圖 5-1 恩斯特·杜瓦，寬恕，大理石雕刻，高 80 cm，臺南奇美博物館藏。

親人之情

恩斯特・杜瓦的這一件大理石雕刻的作品大約高 80 公分，他的創作理論及靈感是來自於《聖經》中「浪子回頭」的故事，故事所引申出的「寬恕」這件作品，描述一位放蕩多年的兒子，在幾經波折之後，終於想到痛改前非而回家要求家人給他一個再生的機會。作品中，父親從屋子裡走出來，在臺階上迎接跪在地上的兒子，父親雙手攬起自己的小孩，左手環腰、右手扶背，輕輕吻著自己小孩的後頸。而相對地，作品中的兒子卻是一臉羞愧地低著頭，請求父親給他最大的寬恕。兒子的臉俯埋於父親的手臂中，似乎傳達出身為晚輩的悔意，在父子親人的骨肉親情當中，化作一份無窮的愛，一瞬間便促使父子兩人在心靈上完全合而為一。兒子以痛改前非的心情回來求見自己的父親，而父親以親人之愛的包容完全寬恕了兒子過去的種種過錯。這件作品在美學的結構上，可以說充分展現了父子之間的親愛之情。一個是蒼老父親的年邁身影，一個是身體強壯不經世故的小孩，兩相對照之下，這種親人之愛確實是令人感動，而這樣的感動，在恩斯特・杜瓦的雕刻刀下所展現的更是細膩生動。

細細品味這件【寬恕】的作品，不禁讓人思考：在臺灣現今的社會當中，親人之間的關係，常常出現許多緊張而又令人難過的事情。有人是為了爭奪長輩的遺產而兄弟鬩牆；有人則是為了奪取父母的財產而殺親弒父。更有人為了一己的私欲，而寧願棄子女於不顧，這樣的一種「親人之情」實在是令人難以理解，也令人傷心難過。我們希望在社會錯綜複雜的人情之間，至少人與人的親情可以像藝術家所表現出來的這般溫

變幻的容顏

馨與感人；我們希望在親人的關係當中，能多一些溫馨、少一些遺憾，親人之間所有的問題與爭執，最終應在體諒與關愛中和解。我們相信這也應該是藝術家在創作有關「親人之愛」的作品背後，所蘊含的最大原動力所在，也因此，才會誕生這樣完美而感人的作品。

　　第二件作品是惠斯勒 (James Abbott McNeill Whistler, 1834–1903) 所畫的【母親的畫像】（圖 5–2）。【母親的畫像】這件作品原名叫做【灰色與黑色的交響】。惠斯勒的父親是一位美國軍官，後來到了俄國當鐵路技術的顧問，並在莫斯科居住了一段時間，就在這段時間惠斯勒誕生了。不幸地，惠斯勒十五歲的時候失去了他的父親，於是就跟著母親回到了美國。惠斯勒在美國曾經報考海軍士官學校，但由於當時化學成績不好而未被錄取，最後在二十一歲的時候，進入了巴黎的美術學校就讀，就從那時候起，惠斯勒便開始了他的畫家生涯。到了二十五歲時，惠斯勒到了倫敦，但是他居住在英國倫敦的這段時間，仍然時常回到巴黎，直到二十九歲才定居於倫敦，也因此，許多人就把惠斯勒列為英國的畫家。

　　惠斯勒是一位不太重視輪廓與素描的畫家，因為他常常是靠著色彩來畫畫的。他認為色彩和音樂相當具有微妙而強烈的效果，因此，他的作品常常就用音樂上的術語來取名字。例如【白色交響曲】或是【第二號的作品】。在這裡我們所介紹給讀者欣賞的作品就是所謂的【灰色與黑色的交響】，現在人們習慣將這一幅畫稱做「母親的畫像」。

　　在【母親的畫像】這件作品中，我們看到了惠斯勒的母親很安詳地以側面的角度坐在椅子上。以構圖比例的美學而言，這件作品在畫面的

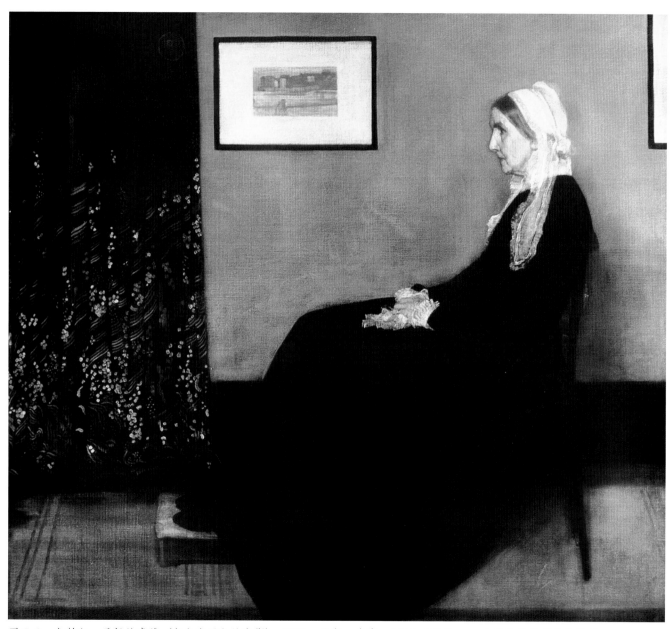

圖 5-2　惠斯勒，母親的畫像（灰色與黑色的交響），1871，油彩、畫布，144.3×162.5 cm，法國巴黎奧塞美術館藏。

表現上其實相當普通。有許多的評論文章對這幅作品的說明也是相當地嚴肅，沒有什麼比較奇特的地方；然而在這裡，筆者希望以另一個角度來引領讀者欣賞此一別具意義的【母親的畫像】。我們常常看到藝術家畫了許多的人像畫，但是或許有許多人常常會問：為什麼這位藝術家要去畫這個人像呢？當然，有些藝術家是基於經濟上的商業往來關係而替人畫像，但有些藝術家只是為他喜歡的對象而畫，更有些藝術家只是把某某人物當成是繪畫的主題而已，毫不具其他的感情因素。而在惠斯勒的這一幅【母親的畫像】裡，筆者希望觀者可以去思考：為什麼惠斯勒會以他的母親為主角而構思出這一幅安詳的母親畫像？

在英國的現代演員當中，有一位以幽默聞名叫做 Mr. Bean（中文叫做豆豆先生）的知名人物。在豆豆先生的影片裡有一部就叫做《豆豆秀》，其中一段影片的內容主要描寫一個美國將官因愛國情操所致，以巨額美金從國外把惠斯勒的這一幅【母親的畫像】買回美國，並捐給了美國當地的美術館，而當這幅惠斯勒的【母親的畫像】要回到美國的同時，他們也要求對方必須派一位傑出的藝術評論大師，一起到美國來為這幅作品展出的開幕典禮致詞。而在這影片當中因為不為同事喜歡而被戲弄後反成為藝術大師的豆豆先生，在前往美國的路上發生了許多難以理解的糗事與笑料，最後，我們看到一位像是智商不足又像是精神有問題的低能兒，卻在畫作開幕致詞的場合中，以一位完全不是美術評論家的身分，做出了對【母親的畫像】這件作品的超然評論。我們赫然發現，原來在所謂正規美術史的撰寫當中，反而常常有一些評論是寫作者自己的私自

觀點，以加油添醋、揣摩名師的角度來豐富自己的文章。反倒是豆豆先生，他以一位對藝術品毫無深刻研究，而以一般平民百姓的立場針對惠斯勒的母親這件作品所做出的評論，卻能引起在場所有藝術圈裡面的所謂學者、大師們的激賞、認同。

豆豆先生針對惠斯勒的母親這幅畫像的評論，就是從親人之情的角度出發。首先，豆豆先生由於在美國的這段期間受到了美術館研究員大衛先生的招待，並且也為他們家裡鬧出了許多不愉快的麻煩事情，但也因為如此，他能夠從中看出一個家庭成員之間相處的重要關鍵之所在。在劇中的演講評論中，他提到了這一位招呼他、接待他的大衛先生對於親人的付出，以及家人間彼此的關懷，使他想起惠斯勒為什麼要畫他的母親。當然，豆豆先生絕對不是真的藝術評論專家，所以他所用的評論語句非常的世俗，但卻也因此而顯得更為貼切。豆豆先生評論惠斯勒的【母親的畫像】時還說：「惠斯勒雖然知道他的母親像是背上長了刺的怪物一般，但為什麼他還是要畫他的母親呢？因為『她』是他的『母親』。惠斯勒捨不得離開他的母親，雖然他的母親是這麼的醜陋，但畢竟是自己的母親。也因此惠斯勒寧願和母親住在一起，甚至還把她畫下來，而這就是這件作品最為偉大、最為成功的地方！」當然，這樣的一種評論語句，讀者絕不會在任何的正統藝術評論文章中看到，但是在豆豆秀的劇情當中，當豆豆先生講完了以上那一段評論之後，我們看到所有在場的大官、藝術家以及民眾、貴賓們卻都感動得站起來為他鼓掌。在此，筆者也希望能夠以這樣的一種另類評論來引發讀者深思「親人之情」的真

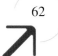

諦。或許，惠斯勒在畫他的母親時，並沒有像豆豆先生所說的那樣：他的母親是怪物而又偏偏愛她而畫她。但是從豆豆先生的談話裡，我們卻可以從這件作品當中了解到「親人之情」確實是一種無形的正面力量，它讓親人之間以無條件的方式聚合在一起，互相攜手協助、彼此患難與共。

　　如果所有的親人之間，特別是晚輩對於長輩，都能夠像豆豆先生所說的那般如惠斯勒對於母親的那分真誠無窮的愛，世界將能免除許多不必要的紛擾與晦暗。我們不必怨嘆，更不可以去排斥我們所認為不好的親人，畢竟親人是無從選擇、與生俱來的。但願所有的人們都能像豆豆先生一樣，從最細微的人與人之間的關係體悟出親人之間的可貴情感。在許多情況下，即使是我們所不願，即使是我們所不愛，但畢竟親人的這種情分關係，值得我們永遠緊緊相繫在一起。現在很多年輕人都會嫌自己的父母嘮叨、長輩雜唸；對長輩常常出現不恭不敬的言語舉動，甚至還遺棄了他們。透過豆豆秀這部影片的觀賞，相信大家能夠藉此對於豆豆先生所作的另類藝術評論有一番思索：為什麼惠斯勒會視自己的母親有如怪物一般，而卻又偏偏願意和她廝守在一起，因為「她」是自己的母親，所以惠斯勒畫了母親的畫像。親人之情讓人難以抗拒，親人之情讓人感到溫馨，我們希望社會人間能因為親人之情的偉大與凝聚，而能促使社會多一點的和諧以及少一點的暴力。

　　最後，還要引領讀者欣賞第三件作品，這件特別的作品就是王攀元(1912–)先生所畫的【牽掛】（圖 5-3）。

圖 5-3　王攀元，牽掛，油彩、麻布，24×33 cm，私人收藏。

【牽掛】是一幅只有 4F 尺寸大小的油畫作品，但是畫面中最引人入勝並且能讓人細嚼慢嚥、百般津味的兩種主要元素，卻足以將此件作品撐起有如一張大畫的震撼感。這兩個繪畫中的主要元素，其一是整幅作品中所經營出來的大面積紅色背景。其二則是，踽踽獨行於畫面左下方的一小黑色人影。在王攀元先生的眾多作品中，許多人都比較熟悉他類似於「孤獨」意境的作品。那是因為在坊間有關王老（王攀元先生，人稱王老以為尊稱）的藝評文字中，幾乎偏向探討他過去在中國大陸，以及後來遷居臺灣的一些孤獨的成長背景。因此，大家對於王老昔日家世情境與戰後臺灣隱居的「孤獨」回憶比較熟悉，也比較能藉以理解王老的許多作品。然而，由於筆者因地緣之故，有幸與宜蘭同鄉的王老認識後，卻幾次不經意地從旁知悉：其實，王老就像許多近代聞名的藝術家一樣，他讓外界所知的，其實大部分都是他「願意」「公開」的一些畫史與畫意。但是對於一些畫家自認不足為外人道也的個人創作背後原委，卻是鮮少提及，也就不為外人所知。在此，筆者帶領大家賞析此幅【牽掛】的作品，主要是從王老對親人之情的晦暗流露中，去發揭此一作品的美感所在。

　　在王老的回憶中，有關「親人」的溫馨回憶，似乎唯有來自於母親。當時在江蘇，王家一門富豪即因老大、老二相繼英年早逝，龐大家產在一片爭奪中，落入了老三手裡。然身為大房遺孀，王老的母親卻不願就此加入妯娌間無止境的鬥爭中，也不願在動輒得咎的家規裡看人顏色。是故，原本浸淫於書詩中的王母，毅然咀嚼滿腹的辛酸，逕自承接女紅

親人之情

及販賣雞蛋以掙錢為小孩零用，並藉此教育王老知悉為人「骨氣」的道理。也因此，當時年僅三歲即遽失父愛的「小二子」（王老），即使涉世未深，卻也從此在低壓瀰漫的大家族中，慢慢感受到母親的無限親情。人說：「早失父母之人，才知父母之可愛；失去摯友之人，才知友情之可貴。」在小二子十三歲那年，王母也就此累於人世，拋下他們兄弟而駕鶴歸西。並且，一向疼愛王老的姑姑們也一個個下嫁遠方。至此，本已孤獨的小二子，更是沉入了唯有與憂鬱和回憶相伴的親情夢境中。失怙失寵的孤兒，從此成了王家家僕的欺負對象。在王老回憶中，一幕幕難堪之境依稀眼前，其間甚者，如向叔叔要錢便得看盡叔叔刁難的臉色，也受盡嬸嬸冷言冷語的奚落。因此，王老終究明白，母親昔日所堅持的「骨氣」一事了。但是，從旁跟隨而來的，王老卻也不解：利益的作祟，卻也可以使得同血同緣的親人成為陌路之徒。

　　在王老往後的求學過程中，吳茀芝老師可謂是他生命中的一位貴人。吳老師在無意間發掘了當時形同自閉兒的王老之繪畫天分，並進而敲開了王老人生的另一扇門扉。然而，放棄復旦大學而選擇上海美專就讀的王老，被原本已是勉為濟助的三叔更視為是不學無術，把畫當飯吃，於是不再支援，而讓王老步入了自生自滅的路途。至此，王家的親情戛然而止。然而，天無絕人之路，王老就在老師（吳老師當時已轉至上海美專任教）與同學的支援下，繼續求學。當時的校長劉海粟、董事蔡元培、研究所的潘玉良、王濟遠、褚聞韻、潘天壽等人，都給了王老很大的啟發與指導。

似乎，手握畫筆，才能將現實的煩惱暫時淡忘，但在夢醒時分，王老卻常常憶起父親與母親。於是，一團黑色或紅色的太陽相對著一個孺慕的童影，配上如泣如訴的蒼茫天地間，王老的心境音符承傳著父親的音感遺緒洩流成形。王老畫中的簡約張力，承載著他的潛沉思想與硬骨個性，昔日如是，現今依然。

　　「醉過方知酒濃，愛過才知情重，你不會作我的詩，正如我不會夢你的夢。」在王老的生命中，有一段填補親情遺漏的驚悸。那是因為一場傷寒而住進了上海紅十字醫院，並巧遇了當時尚在國立音專就讀的季竹君。從此，王老二十五年的苦悶憂境，因竹君對他的憫懷與知惜而乍見曙光。然而，好景不常，原本兩人相約追隨潘玉良老師前往法國留學的美夢，卻因為第一聲的盧溝橋槍響，而從此唯有朝思暮想藕斷絲連，一個在上海音訊全無，一個返家籌錢未著。這一段「妳彈琴，我作畫，一起看秋山、紅葉、蘆花飄蕩，群雁南飛，相視到老，永不分離……」的山盟海誓，到底背負著多少王老因親情遺漏的移情之愛？外人不得而知。然而，倏忽，五個寒暑，因戰亂而蟄居於家鄉的王老，雖在青梅竹馬的倪月清柔情似水的關注與相伴之下，上海的一幕幕似乎未能忘記。就王老所言，當他在鎮江巧遇故友並介紹其前往陽州丹陽中學教書後，他在丹陽的兩年間，還經常瞞著月清藉故前往上海、杭州四處探尋季竹君的下落。王老的「情」沉、悶、又難解。就像從小失去父親關愛的女孩容易對男老師產生好感的移情作用一般，王老的親情從母親的孤苦擁抱到竹君的相知相惜，以至日後與月清流浪到臺灣的貧賤夫妻，也似乎都一

再地使王老將其親情的甜蜜與憂傷化作許多可言與不可喻的畫作，浮現於眾人之前。

「沒有含淚吃過麵包的，不足以談人生。」王老從在高雄碼頭打工的生涯輾轉來到宜蘭的鄉間。在高雄，王老為了家人的溫飽，經常與自己的傲骨搏鬥，戰敗之際，只得勉強書寫友人：「連宵陰雨，家無粒米，特令小兒東生投府暫借食米數斤，菜金幾元，以濟燃眉之急……。」一身傲骨的王老卻為了對親情的摯愛，不得不暫困自我的尊嚴。在宜蘭的新生活，也依然擺脫不了昔日的舊苦難。王老為了一家六口的生計，總是自己一餐不接一餐，但是窮苦或許可以消磨一個英雄於無形，但，卻不能挫滅王老一身的傲骨與對親人的摯愛。

在蘇杭，春風春雨惱人；在宜蘭，春風春雨太無情。王老維護一家大小的茅屋，經常被颱風、大雨蹂躪得片草不留。但是，如此的困頓環境，依舊不改王老對家人的愛護與照顧。時至今日，王老的小孩雖早已各自成家，為人父母，然而王老一生的情，卻依然透過他的彩繪，不斷地堆疊出他那濃鬱卻又默言的絕世畫風。王老一身的親情背負，造就了子子人影的畫面元素。有些是自我一身獨行的孤鬱；有些更是不為外人知也的親情人影。而眼前這個人影獨現於畫面中，究竟是甜蜜的負擔？抑或是無奈的現實？我們不知，但我們相信，王老只願以他的畫作來回應我們對他的崇敬。

在這幅【牽掛】的作品中，我們即是深深地被畫面左下角踽踽獨行的黑色人形所吸引。「他」是王老對於至愛的思念？還是王老對於親子的

變幻的容顏

牽掛？另外，人兒頭頂上那一片烏黑的大氣，似乎也壓過了畫面右上方的太陽。王老對於此張作品的創作理念與技法，真可謂是挾顏料的濃厚堆彩，以呈現一種面對遠方不可知的情境思憶。而這個思憶，是詩，是畫，也是音符，它如狂風驟雨般地讓背負著對親人思念不止的黑影人兒，唯有低頭弓身地一人向前獨行。

在色彩心理學上，紅色代表著熱情，然而，王老面對此件作品時，卻選擇了暗紅的穹空與大地，就連頭頂烈日希望的紅太陽，也是如此地勉強發光。王老到底對於自我親人的牽腸掛肚與獨嚼苦悶有多少？為何畫面中人兒的路途紅曦中又有黑霧？在色料的交錯彩刷後，是一層又一層多變複雜但又美不勝收的畫面情境，王老似乎也在對著落日大地細數心裡美麗的祕密。

【牽掛】只是一幅小小的畫作，卻讓人在面對此原作真誠筆觸的用心與用色的編織下，不由感從中來，頓然升起一股願與王老同行的起敬之心。根據王老身邊的後輩摯友李奎忠先生言：此幅作品王老於完成後一直藏置於床下，一日某畫商無意瞧見後驚為天作，欲立刻收購，但王老卻抵死不從。再多的金錢加碼，也無法贖回王老深埋心底的情懷。筆者感動；觀者，您是否也能同體王老黑影的神祕親情與欲語還休的紅色心境？願人人都得老吾老、幼吾幼。親人之情的包袱會是甜美的。我們向王老一路走來的無悔致敬，我們向王老一身傲骨的藝術亮節學習，我們更祝福王老日日體健、心愉神悅。

06 愛戀之情

　　在上帝創造人類各種機能感官上，有一個屬於七情六欲當中最為強烈，最可歌可泣的情愫；它，可以讓人的一生因此而揚眉吐氣、無盡幸福；也可以讓人因此而懷憂喪志，甚至哀痛欲絕。而這樣足以令人眉開眼笑或黯然神傷的情愫到底是什麼呢？那就是「愛情」。

　　在情感的層面裡，人們經常談到比較屬於理性且又是與生俱來的，通常會是「親情」或是各種物欲的情懷，而唯獨「愛情」，是人們在感情的交流道路上，一匹讓人無法理智控管的脫韁野馬。而偏偏愛情在藝術家的表現與生活當中，往往占著很重要的一部分。也因此，我們可以了解到，很多文學藝術的曠世巨作背後，扮演著關鍵推手角色的非愛情莫屬了。「愛情」可能從一個人的青春時期開始一直延續到髮蒼視茫之境；但也有人會因某種刺激或影響而在愛情的道路上任其一片空白、貧瘠。然而，不可否認的，對許多人而言，能夠追尋到一段美麗的戀情，甚至是相伴永遠的愛情，這當是人生一大幸福。許多人類偉大事業的完成，其背後似乎也都有著某種亮麗或隱晦的偉大愛情的支撐。

　　在此，我們提出二件作品和讀者共同欣賞，第一幅作品是尤金‧希柏爾德 (Eugene Siberdt, 1851–1931) 的【藝術與愛情】（圖 6–1）。比利時

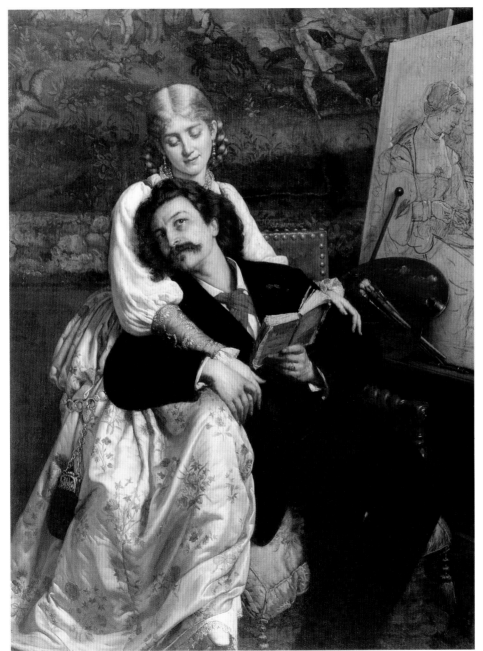

圖 6-1　尤金・希柏爾德，藝術與愛情，1878，油彩、畫布，165×125 cm，臺南奇美博物館藏。

畫家尤金・希柏爾德生於 1851 年，他最拿手的繪畫題材包括肖像畫、風俗畫、宗教畫和歷史畫。在【藝術與愛情】這件油畫作品中，我們看到畫家在完成模特兒的草圖之後，很悠閒地和模特兒兩人互相依偎著坐在椅子上。畫家透過如此的構圖安排，表現出自己對愛情甜蜜感覺的一種認知。畫家在自己的作品當中將自己的手輕輕勾著模特兒的手，而模特兒的眼神也默默向下凝望著畫家。雖然畫面中這種人與人之間的神情交會，屬於默默不語的互動，但是這樣的互動，卻足以傳達出兩人之間的情感交流，是如何地愛意洶湧、美麗無瑕!

當我們在這幅畫中看到畫家、模特兒的親密神情後，首先可能會想到：這是畫家本人嗎? 抑或畫的是別人但藝術家卻將自己的愛戀與情愛作了一種轉借的表達? 畫家應用了柔和古典氣氛的色彩表現，並透過畫中人物的神情交會與肢體的細節描繪，將如此這般浪漫題材呈現於畫布上，讓人與人之間的愛情就這樣自然而又美好地流露出來。因此，當我們看到這幅作品時，可以相信這或許就是畫家本身與模特兒的一段優雅、浪漫的愛情故事之寫照。也許我們可以說，畫中這位模特兒所含情脈脈凝視著的那一位畫家，「他」或許只是一位虛擬的人物而已。但不論他是虛擬的人物還是畫家本人，畫面中的愛情表現，已足以讓任何人望之而產生一種喜悅、滿足與幸福的感覺。就像我們也常常在夏卡爾 (Marc Chagall, 1887–1985) 的作品中，感受到他與妻子之間的真情摯愛。1915 年 7 月 25 日，夏卡爾和貝拉．羅森費爾德 (Bella Rosenfeld) 結婚，1944 年貝拉過世後，夏卡爾曾將先前所繪的作品拿出重畫，在此幅【獻給我太太】

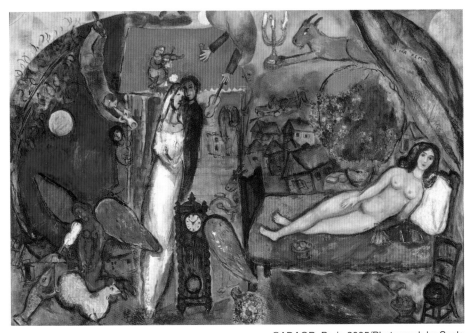

圖 6-2 夏卡爾，獻給我太太，1933-1944，油彩、畫布，130×194 cm，法國巴黎龐畢度中心現代美術館藏。

（圖 6-2）作品中，畫家藉由紅色與藍色的並置應用，傳達出一種強烈的感情傾向，而類似此種色彩的呈現風格，也是夏卡爾晚期作品引人入勝的一大特色。在強烈的色彩中，實際蘊藏著夏卡爾內心深處對於妻子無限的深情與思念，而這也讓人對於愛情力量與情操之偉大，感到無限的讚嘆與期待；我們當然也會對於這樣的愛情，獻以無上的祝福與羨慕。

對一般人而言，一生當中所面臨到的，或是所欲追求的愛情，或許不只一次，也或許完全沒有！但愛情賜予人類的，的確是喜中帶憂，交織著甜蜜與苦澀的情感體驗。在尤金・希柏爾德的【藝術與愛情】這幅

作品當中，我們看到了愛情的溫馨、美好、與令人感動的一幕。然而，不可否認的，在藝術家的生命裡，也出現過許多令人哀怨與為之唏噓的愛情故事。在此，筆者欲引領觀者欣賞的另一件作品，是屬於比較含蓄、哀怨而默默不語的；它可能是一種無言的悔意、也或許是一種無奈的傳述與想像──王攀元的【紅色女人】（圖6-3）。

　　王攀元出生在 1912 年的中國江蘇省，1949 年搬遷到臺灣，當時他落腳在南部的鳳山，而平常生活的經濟來源，就依靠他自己在高雄碼頭當搬運工人微薄的收入，來維持基本的日常所需。

　　與一般人個性大異其趣的王攀元先生，人稱「王老」。王老特殊的江蘇口音，著實使他在臺灣的生活感到許多不便。1952 年的秋天，王老遷居到宜蘭並開始從事他美術教師的工作。在當時，王老一家人懷著期待來到蘭陽時，卻苦苦找不到住的地方，所以王老就以當地生長的茅草搭建簡屋為一家人暫時的棲身之所。在王老的生命當中，可以說是從年輕到年老，都充滿著許多豐富的自我情感以及外界環境對他無情的考驗壓力。時至今日，人們還會常問到：到底是王老天生孤僻的性情使他難以和人溝通？還是世間的人情冷暖讓王老覺得生命與其歡樂空虛的攪和大鍋飯，不如一人咀嚼所有的酸甜與苦辣？在 1982 年間，王老曾經足足生病將近一年的時間，當時，他的確是非常地痛苦不堪。在那一年某一天的日記當中，王老寫著：「友情是世界上最可貴的東西，但誰是最可靠的朋友呢？我的答案是自己，一個人如果不能充實自己，到山窮水盡時會看不見任何朋友了！」以上這句話或許就是王老在生病時對人生的觀感，

也或許正是王老早已看穿各種愛戀或友情的存在，都比不上自己的奮鬥實在。

從王老的許多作品名稱當中，我們不難體會到王老內心真正對於人情世故與情感生活的一些個人獨自感受。例如，他在 1961 年的【奔】、【幽居】，還有 1966 年的【祈禱】和 1971 年的【希望】、1973 年的【落日】到 1981 年的【遷徙夕照】、1984 年的【問黃春】、1986 年的【倦鳥】、1990 年的【沉思】，甚至 1991 年的【皆不是】……等等，皆是經典之作。在這樣具有邏輯思考與空無、冷淡，甚至是飄零無奈的畫題名稱當中，我們即可以了解到王老的心境是如何地在踽踽獨行。在王老的許多作品當中，我們看到了一些經常出現的圖像元素，例如一隻奔跑的狗、一叢小小的茅屋或是一座小小的遠山，甚至是太陽、月亮，還有遼遠的平原。這一些景物都是王老畫中常常出現的畫境。因此，許多臺灣藝評界的朋友，大部分都將王老畫作的感情因素以及繪畫走向的關係，解釋為是他從戰亂、遷徙一直到落腳異鄉的心情寫照轉為繪畫的表現。然而，事實上除了這些環境的改變以及生活中苦悶的經濟因素，造成王老的創作中帶有如此明顯的恬靜憂鬱與無奈蒼虛，另外一項存在的重要因素，應是有關於王老對於自己情感的歷史經驗與自我囤積的心情寫照關係。

許多人在和王老初次見面的時候，常會問起他：「您畫中的狗代表的是什麼呢？」基本上，王老往往會對這些不是很熟的朋友解釋說：「那是一種故鄉，那是一種思鄉。」然而，這只是王老客氣表象的一種說法。曾經是王老年輕時在宜蘭教書時所教過的一位學生周志文先生，就在他的

變幻的容顏

圖 6-3 王攀
元，紅色女人，
油彩、棉布，
45×38 cm，私
人收藏。

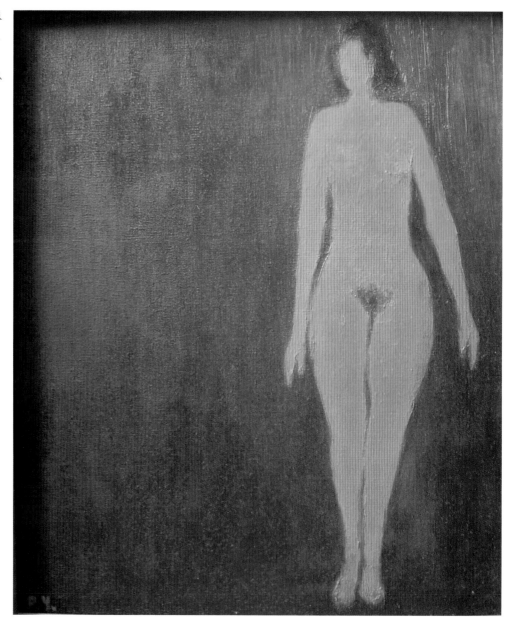

回憶當中說過：「王老的心中，一直存在一份空、離、疏遠以及不安全的感覺。」王老從以前在大陸富裕的家庭輾轉流浪到臺灣來的流離生活中，特別是年輕時的整個求學過程是這麼樣大的起伏與不安，而其中夾雜著幾段愛情的歷史經驗與情感經歷，卻是王老個人在其作品表現上，最為隱密而又最不欲人知的祕密故事。從 1932 年王老在木柱上寫著「英雄、美人、名馬」，然後一位朱小姐回以「問君能有幾多愁，同是一般滋味在心頭」開始，「愛情」已註定是王老生命中的一項隱性動力。從王老高中二年級的時候開始，一直到他遷居臺灣之時，王老的生命裡出現了幾位重要的女性友人，而這些女性友人在王老的回憶當中，時而出現、時而隱沒。我們也只能從王老不經意的談論時眼神中所散發出的那種光芒與驚喜，推敲出這些女性朋友中，到底是哪一位對他所產生的情愫糾纏最為美幻，或是哪一段的回憶感恩得無以回報，是影響王老繪畫生命光彩最為強烈者。

在王老這一幅【紅色女人】的畫面當中，我們看見王老以一貫的繪畫手法，將主角的女性人體以最單純的紅色來塗抹。而在紅色裡面的變化，又隱隱約約地透出深與淺的昔日感情交錯。然而，在紅色女人的五官與手腳的細節處理上，王老卻給予模糊的交代，並且在背景的處理上，更是一片渾沌不明。在王老許多類似的作品當中，我們也隱隱約約地可以看出這種手法的表現，彷彿訴說著王老一生中亟欲單純卻又無奈滄桑的年輕記憶，是依然清晰但又不願為外人道也。在王老的許多作品當中，「人」這個元素的確是常常出現，但是【紅色女人】的出現，卻往往是

圖 6-4 王攀元，紅影，1980，油彩、畫布，116×90 cm。

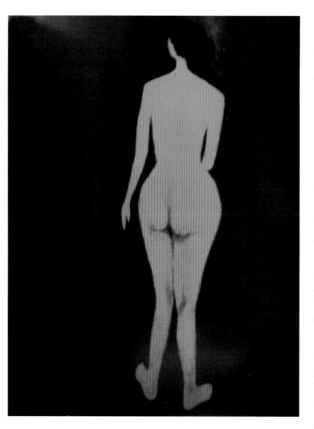

變幻的容顏

獨立的主題（如圖 6-4）。這個主題意味著王老身為一位多愁善感的藝術家，多年來始終將關於情感，甚至是愛情的捉摸不定與多變的無奈、抑鬱隱藏於內心深處，這種種的情感使他在人生的路途上，只能以無言的沉默來代替大聲的吶喊。而這一深具哲人情懷的思緒，就是王老在創作的表現當中最令人印象深刻的特質。於是，王老以一種寧靜甚至象徵熱情又無奈的紅色，來傳述著與一般藝術家對於愛情大聲歌頌的方法完全迥異的情感表現。

愛情對於王老而言是含蓄的、是無奈中又不可說的。正因為如此，我們對於王老這一幅【紅色女人】作品的欣賞，更是讓我們感受到一位藝術家在自我情操的展現當中，是如何的沉穩、內斂與超俗清居。在許

王攀元與夫人倪月清
女士合影

多正式訪談當中，王老幾乎不談他的愛情歷史，但在王老的【紅色女人】當中，我們卻可以看出那一幕幕愛情的美麗與充滿幸福的人生感覺，卻成為王老一生當中，只能以自我咀嚼的憂鬱及欲語還休的低首，甚至是隱晦不語的方式轉述說出。我們也因此而思考：當今身為 e 世代的人們，對於愛情的處理與價值的判斷，是否已不再如此地珍愛與惜福呢？

　　【紅色女人】在藝術的展現上，融合了抽象、極限與表現主義的美感與手法；【紅色女人】在王老的愛情舞臺上，訴說著藝術家一生中足以暗自悲歌與令人稱頌的愛戀之情。王老在臺灣的早期生活條件或許是蒼白的，但是，晚年的王老似乎已不再缺乏任何東西了。因為在他年輕的生命時期，早已灌滿了雄偉男兒的紅色情愫，而這個女人，也一直活在王老的心靈裡，並且不斷膨脹、擴張……。

07 孤獨之情

在人的心靈裡面，有一種特殊的感情是無法讓人緊緊相繫在一起的。如果套一句現在人們常說的話，也就是所謂的磁場不一樣或是八字不合。人與人相處在一起如果沒有所謂好的緣分，那麼如何刻意的安排與努力，恐怕都很難讓人們打開彼此的心扉，進行感情的交流。這也就是所謂的「孤獨之情」。人是屬於群居的動物，任何人幾乎都很難離群索居。一個人如果長時間孤獨地自我獨處，久而久之恐怕很難不造成他心理上的障礙，甚至是精神分裂。也因此，大部分的人們都不願意一個人獨處，希望有很好的同伴、親人在身邊，甚至於渴望找到一位願意為彼此生命全心付出的親密愛人。但是，在我們一生當中，雖然不是非常甘願，難免有時候也會碰到必須一個人品嘗孤獨、體驗孤獨的時刻。

或許，一個人的孤獨，可以有許多不同的情況。就好像我們說修行人的自我磨練，就是以靜坐的方式來做自我的啟發。甚至是宗教上的「禁語」修行，也就是長時間不說一句話，這種以自願式的方式來引領自己進入一種冥想的狀態，可當是對某些人的一種自我學習與挑戰。他們的目的是想提升自己的思想境界，使之達到一種更上層樓的靜觀領域。然而，對於大部分的常人而言，孤獨卻是他們所極不願意接受的現實。當

然，孤獨之所以存在必定是由某些因素所造成的。而這種孤獨一方面可能來自於自我內心的主觀情境，另一方面也可能是受到外在客觀環境的影響。筆者首先要列舉一位畫家的作品來讓觀者了解，究竟是一種什麼樣的感情，讓人終究無法走入人群，只能藉由手中的畫筆，無言地向世界宣說他的苦痛與悲哀。

　　這位終其一生充滿著悲劇色彩的藝術家就是梵谷。梵谷在 1882 年 4 月份所作的這件作品是一張黑色的炭筆畫，名字就叫做【悲哀】（圖 7–1）。我們知道在近代的西方畫家裡面，梵谷是一位最令人懷念、也是最令人感動的畫家之一。他之所以如此令人懷念，是因為他的作品充滿著感性與狂野，而他之所以令人感動，是因為他的一生中充滿了太多悲劇性的生活寫照。有人說梵谷是一位天才型的畫家，但是我們認為與其說梵谷是一位天才型畫家，不如說梵谷是一位飽經生活中各種風霜歷練，而又感情豐富的一位誠實的生命描繪者。所以當我們面對這張名為【悲哀】的炭筆畫時，我們應該試著思考：梵谷為什麼要畫下這一張很不快樂的憂鬱作品？我們曾經看過很多梵谷所畫美麗色彩的靜物畫，我們也知道梵谷曾為許多人畫了許多美麗的肖像畫，我們更明瞭梵谷在晚期當他精神上背負許多痛苦甚至是所謂精神分裂症的時候，他所畫出的【烏鴉飛過麥田】是多麼地令人感到鬱躁與不快樂。有人說那就像是發了瘋似的一種情感反應。那些畫的確是連天空都在旋轉、連樹葉都在扭曲變形，那些都是梵谷晚期的一些作品。

　　然而在這一張 1882 年所畫的【悲哀】這件作品裡面，我們看到的卻

變幻的容顏

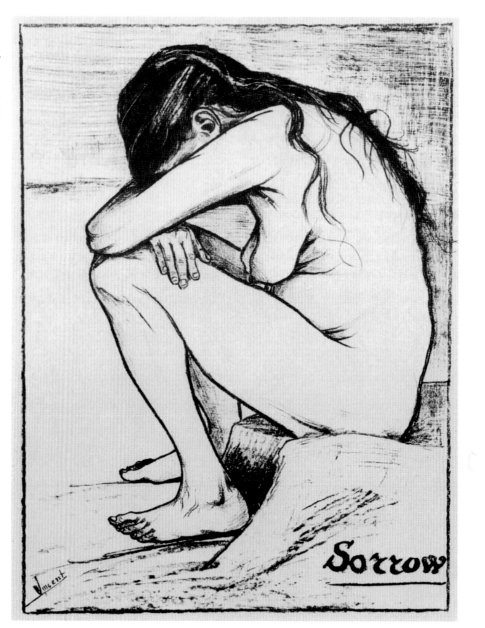

圖 7-1 梵谷，悲哀，1882，黑色炭筆畫，私人收藏。

是一個女人坐在地上，而兩手交叉托在膝蓋上並且將無助難過的臉龐深深地埋在手臂裡。整幅畫面的感覺讓人一眼望之就馬上感受到了無窮盡的悲哀情懷。梵谷為什麼會以如此悲哀的畫面來組構這個作品呢？也或許，我們可以從梵谷的故事裡面有關他的感情部分來試著作出解釋。我們知道梵谷一生沒有賺到什麼錢，可謂是非常窮困。但是再怎麼窮困的人也總是會有自己的七情六欲。而偏偏梵谷在感情方面又總是不順遂。曾經有這麼一個關於梵谷的故事：有一天梵谷在附近的教堂認識了一位名叫克利絲汀的女子，這位女子頂著一臉憔悴的面容同時又身懷六甲、大腹便便，可說是一位落魄又醜陋的女人。但是梵谷卻對這個女人特別的感興趣，於是就拜託這位女子當自己畫畫時的模特兒。也由於梵谷在那個時候相當的窮困，並沒有辦法給這位模特兒一些滿意的報酬。不過反過來看，這一位懷孕的女人卻逐漸地喜歡上梵谷，不久後他們兩人就同居在一起。在有關梵谷的歷史記載裡面，這一位懷孕的女人當時只和自己的老母親相依為命，她有另一個小孩，但卻不知道小孩的父親到底是何許人也。而就在這樣一種複雜的關係中，梵谷竟然也愛上了這位女子。有許多評論家曾經說梵谷之所以會如此，是因為自己在性的方面無法達到滿足，甚至歸結於是飢渴的性慾所造成的。但以另外一個角度來分析，或許我們可以推測梵谷之所以會與生命形態如此複雜的女人生活在一起，是因為他自己在人群中的生活，也有一種難以告人的無助與無依的感覺。梵谷內心的孤獨感受，恐怕是當時在他身邊的人們所無法理解的。也因此梵谷只好在自己連三餐都成問題的時候，又要一次養活三

07 孤獨之情

83

個人，甚至是分擔這個女人的醫藥費。

　　我們知道藝術家最大的共同點就是情感豐富，甚至是容易觸景傷情。在梵谷充滿多情與感性的生命裡面，他與異性的相處總是難以達到他所期待的理想情境。其中就像有一次當梵谷的母親跌傷了腿而必須請一位叫做瑪葛蒂的女人幫忙照顧時，但結果是梵谷又跟瑪葛蒂發生了戀愛關係。而這一次梵谷以為可以成功地擁有屬於自己的愛情生活，但天不從人願，瑪葛蒂的家長堅持反對自己的女兒和梵谷在一起，於是這份還沒有牽手就得分手的愛情又終歸於失敗。備受打擊的梵谷，傷心得如槁木死灰，每天都只是靜靜地躲在自己的畫室裡面，大門不出二門不邁，即使是和家人在一起用餐，也不發一語，甚至於連麵包上有沒有抹上任何的奶油，他也沒有任何反應。走向孤獨的梵谷一個朋友也沒有，有時候了不起只是跟農夫或幾位工人一起講講話，但他的生活裡面除了畫畫之外，可以說沒有任何的生活樂趣存在。因此，從梵谷所畫的這一幅【悲哀】的作品裡，我們可以了解當一個人孤獨無助、抑鬱寡歡的時候，其內心是如何的灰暗與沮喪。這種情境就像是一個人掉進了茫茫大海，只能聽見周邊的大浪狂呼，當雙手亂揮、猛抓，試著攀附一點可以依賴的樹枝或浮木時，卻空空如也地毫無希望可言。這樣的孤獨之情，便促成了梵谷在其繪畫生命中所展現的憂鬱氛圍。

　　在【悲哀】這幅作品裡，梵谷並沒有選擇使用亮麗的色彩來創作，相對地，梵谷選擇了以黑色的炭筆來描繪。而黑白配色本身就給人一種沉靜、無言與低沉、憂鬱的氛圍感覺。在作品中，梵谷直截了當地將這

一位裸體的女人單獨安排在整個畫面中，並且又是占了整個畫面的大部分空間。此外最特別的是，梵谷選擇了一位中年以上的婦女來作為描繪的對象。我們可以從這位模特兒下垂的乳房來判斷她的年紀應該已經不是豆蔻年華的美麗姑娘了。因為梵谷深知：「悲哀」不至於常發生在青春活潑的生命裡面；梵谷甚至感受到這位畫中的女人或許有著與自己一樣不如意的生命，當自己每每感受到無依無靠的時候，上蒼又偏偏讓他面對永遠的挑戰與失意，而無一絲絲的回報與成就。當生命承受著歲月的摧殘，卻無法得到喜悅的成果，那種內心的無助悲哀與孤獨無援，當是多麼地令人不知所措。

梵谷曾經在他的自述中說到：「我到了三十歲這把年紀，對生活中的人來說，應該是屬於安定的時期，也是充滿活力的時期，但也可以說是人生過了一段的時期了，也開始感覺逝去的不會復回的愁意的時候了。而我覺得這種寂寞感、孤獨感絕不是無謂的感傷。我已不再期望明明知道在這一生中無法獲得的幸福。」由以上這一段話，我們似乎真的可以知道梵谷對於生命中的「孤獨」感觸之深與不再期待的無奈感覺。梵谷甚至還說：「我這一生不過是一段播種的時期，收穫呢？是要在下一次人生才會來臨，而我這一種看法大概也就是讓我對世界上的一些事漠不關心的原因吧！」唉！真是悲哀的梵谷！真是寂寞孤獨的梵谷！也無怪乎我們可以從梵谷這張【悲哀】的作品裡面，充分感受到當人與人無法產生共鳴，甚至失去了與他人溝通的能力或管道時，這種「無助的感覺」是多麼地令人感到無奈而沮喪，迫使人想盡辦法要去逃離。然而，梵谷卻無

法逃離孤獨，他的一生偏偏與孤獨緊緊相繫、讓無奈如影隨形。我們期待：自己的生命可以擁有如梵谷橫溢的才華，我們更希望：自己的生命可以不必像梵谷這般地悲哀與孤寂。

接下來第二幅作品要引領讀者觀賞的是【孤獨的老人】（圖 7–2）。這幅作品是魏斯 (Andrew Wyeth, 1917–) 在 1962 年所畫的水彩畫。安德柳・魏斯是美國最偉大的現代畫家之一。魏斯生於 1917 年的 7 月 12 日，他的父親是一位著名的童話故事插畫家，而三位姊姊中有兩位也是畫家。魏斯在家裡排行老么並從小就患有慢性的靜脈疾病，身體非常虛弱。也因此，只上學兩個禮拜就退學了。他並不能和一般的小孩同樣受到正規的教育。是故，對魏斯來說，他的家庭就是他的學校，他所接受的是父親和母親的家庭教育，並且在父親的照顧與引導之下，魏斯很快就開始他的畫畫生涯。也因為從小就接受父親畫畫的指導，而造就了魏斯日後藝術生涯上受人尊敬的名聲。

我們知道魏斯畫了許多細膩的風景人物畫，有人說，那是魏斯從小受到父親繪畫的薰陶，以致自己養成習慣於細膩觀察的能力；這樣的說法應該是正確的。在有關魏斯繪畫風格的分析中，有一種說法值得一提：在魏斯所畫這麼多的作品裡面，他非常少去畫綠蔭重重、春光無限的美麗情景，因為在自然的春夏秋冬、四季變化當中，魏斯並不喜歡用春夏兩季的主題為他所描繪的對象。他說：「當你感覺到風景的骨幹結構時，你所得到的，就是一種孤獨、一種死亡的感覺。」

也或許魏斯相信自然界是一種最誠實的生命表徵，在那些枝繁葉茂、

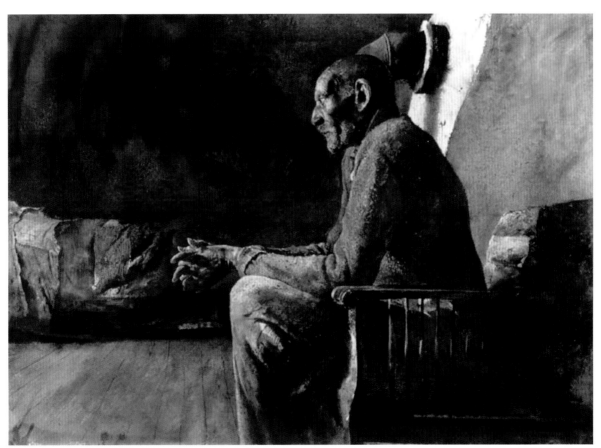

圖 7-2　魏斯，孤獨的老人，1962，水彩、畫紙，57.2×78.1 cm，私人收藏。

©Andrew Wyeth

綠意盎然的春夏兩季當中，這些美麗的外在往往是會隨著時光的消逝，很快地變成了蕭瑟與死亡的秋冬情境，而在人的生命裡面，這也是不可避免的流轉遞嬗。

　　魏斯以他細膩的思考與敏銳的觀察，得到了對於生命的體會，進而選擇了更實際、更不可避免的秋、冬兩季的色彩與情境來描繪這個有生命的世界；他避免將生命中短暫的喜悅與光彩過度地描繪出來，而導致讓人誤解生命是永遠的快樂與喜悅。因此，我們可以看到魏斯在 1962 年所創作的【孤獨的老人】，所欲表現的情境，也是一種憂鬱與陰暗的氛圍。在畫面中魏斯將一位側面神情的老人，安排其獨坐在一張椅子上，也可以依稀感覺出身旁景物的破舊與貧困。而這位老人看似是一位黑人，身上穿的是一套僅能保暖的普通服裝，他那炯炯有神的雙眼，正聚神地凝視著前方，但又彷彿是用一種無奈的神情在與自己的未來互瞪、相觀，在這樣無助、憂鬱、陰暗的角落裡面，這位老人何嘗願意自己是孤獨的呢？要不是因為在自己的生命裡，缺乏了上蒼給他的垂愛，以致少了這一份在人與人之間能令人緊緊相繫的愛，這位老人，真的是不願獨自一人，默默地、淡淡地、無助地獨坐在黑暗的角落裡。

　　在中國文學裡，有一句話說：「千山我獨行，不必相送。」這似乎在說著一位有抱負、有理念的人，在人生的選擇上走向了與世不同、自我肯定的個人道路。另有一個成語則是「踽踽獨行」。相較於「千山我獨行，不必相送」這種英雄豪傑獨自一人的軒昂氣概，「踽踽獨行」透露出來的就是一種無奈的選擇。而魏斯筆下的這位老人，似乎就是這樣的情境寫

變幻的容顏

照。畫面中其雙手自我交叉緊握，似乎是只能如此無力又無助地自我相依在一起。老人的十根手指頭也是漆黑陰暗，看似有一些無從避免的骯髒感覺。這就是魏斯所描繪的一位舉目無親或是自我放逐在外的流浪老人，當他烏黑的雙手對應著烏黑的臉龐時，只有他的眼神還可以告訴我們：他的內心是多麼期待自己可以不必孤獨。

　　從魏斯這一件作品裡，我們可以體悟到：在人的一生中與其說是希望可以擁有金銀財寶，或是擁有中國自古所說的：「福、祿、壽、喜」，還不如說，我們只期待可以不必永遠孤獨，不必孤單寂寞地獨自走在人生的道路上。某些人的孤獨，並非自己所願，也無從選擇，而是被上蒼所賦予的命定的安排。雖然我們很難影響上蒼的安排，也無法左右他人的命運，但是當我們可以把歡笑分享給別人的時候，就不應該讓一個孤獨的生命繼續幽暗下去，當我們有辦法溫暖一顆孤獨的心靈的時候，就不該吝嗇付出我們的關懷與傾聽的耐心。藉著愛與理解，讓我們與孤獨失落的靈魂，彼此相約在人與人緊緊相繫的美麗國度當中。

　　我們期待，黑暗的孤獨早點離我們遠去，就像是「少女的祈禱」的歌詞一般，讓幸福到來，讓黑暗與孤獨逃亡吧！

07 孤獨之情

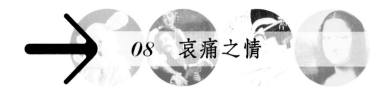

08 哀痛之情

　　人的一生，總是充滿著喜、怒、哀、樂與生、老、病、死，而這種七情六欲與哀傷喜悅的情感，並不是每個人都能呼之則來、揮之即去。生命中往往會出現一些你我所不願意見到的情境與事物，並如影隨形地跟著我們。在這樣豐富的人生記憶與情感生活裡，似乎除了極少數人的生命是平淡如止水般外，對一般人而言，無論是轟轟烈烈的事業或是生離死別的愛情；無論是芝麻綠豆的小事或是無關痛癢的夢境，都有可能引起自身一陣情感的波瀾與思想的變動。因此，似乎除了出家修行的人以外，人類與生俱來的情感反應，自始至終皆會在浩瀚的人生大海裡與我們相伴一生。

　　就在這麼豐富的人生情感裡，「哀痛」的感覺，可以說總是最讓人心酸、最讓人無奈、也最讓人不忍的。為何人們會有哀痛的情感出現呢？為什麼人們總是會有不愉快的時候呢？是不是因為每一個人都對自己的生命有所期待？對自己的生命價值有所定義？當外在環境無法負荷我們內心的期待與需求時，難過與哀傷的情懷便油然而生。或許，有些人會以為人既然活在這個世上，理所當然地，會有高興的事情與不愉快的事情，因此對於哀傷難過的事情又何必如此重視呢？的確，許多人在面臨

不愉快的事情時，往往會以最直覺的情緒反應來處理，作出情緒化的判斷與處置，因此，屢屢會因為一時的失控而造成更加難以收拾的後果，這是因為人們對於「哀痛之情」的處理手法出了問題。對於許多文學家來說，當他們難過、悲哀或有所不願的時候，他們會將這樣的情懷轉換為驚天動地、賺人熱淚的曠世巨作；對音樂家而言，他們會將它譜成一段感人的樂章或舞曲；而對舞蹈家來說，他們會將這樣的情感反應轉換成一支令人震撼的舞蹈。同樣地，對於一位藝術家來說，他也會將這樣的情感轉換為一件足以傳達內心深處哀痛感情的作品，而這樣的作品往往可以以一種沉默的、無言的、但絕對是感情強烈的方式來展現。因此，人們往往可以發現：藝術家對於內心哀痛情懷的自我疏導或宣洩，常常能夠轉化成與一般人完全迥異的美麗藝術結局。

在「哀痛之情」這一篇，我們首先要引導觀者欣賞的作品是卡蜜兒‧克勞戴 (Camille Claudel, 1864–1943) 的作品，這件作品原名為【沙昆達那】，又叫做【委身】，後來卡蜜兒在 1910 年時將這件作品改名為【遺棄】（圖 8-1）。卡蜜兒‧克勞戴是法國有名的女性雕塑家，她於 1864 年出生在費荷昂德諾瓦 (Lafmere-en-tardenois)，年輕時曾在雕塑家布雪 (Boucher) 的帶領下，組織了一個年輕女性的工作室。1883 年，由於布雪得到了羅馬大獎而必須前往義大利，因此布雪便將卡蜜兒託付給當時已有名氣的雕塑家羅丹 (Auguste Rodin, 1840–1917)。卡蜜兒就在羅丹的工作室待了下來，之後還成為情侶。在 1893 到 1898 年間，因為卡蜜兒與羅丹的感情遭逢變故，於是兩人便中斷了彼此之間的來往。而這一段羅

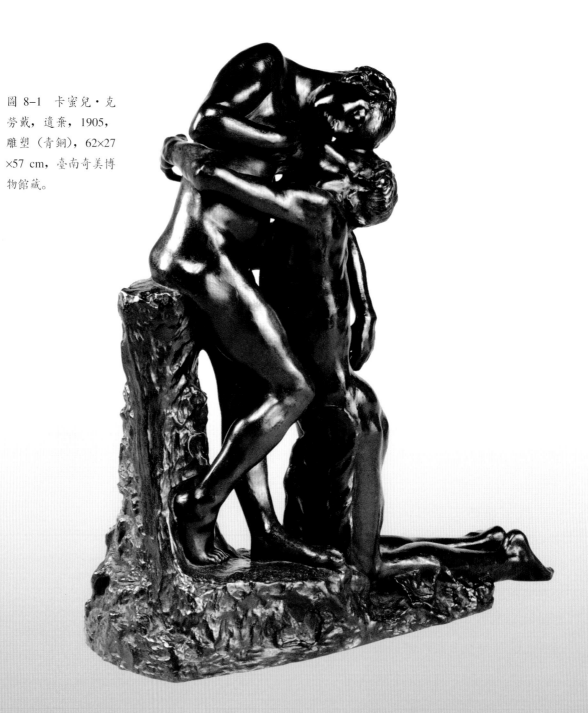

圖 8-1　卡蜜兒‧克勞戴，遺棄，1905，雕塑（青銅），62×27×57 cm，臺南奇美博物館藏。

變幻的容顏

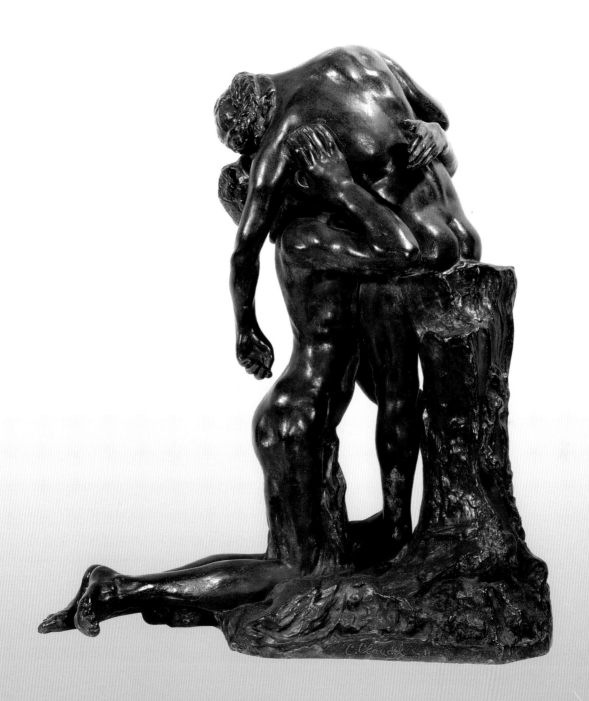

丹與卡蜜兒的愛情，便成為後世愛情悲劇的典型故事之一。1913 年卡蜜兒被關入了精神療養院，這一關，居然長達三十年之久，最後，卡蜜兒就死於療養院當中，令人感到無比的惋惜與哀淒。

　　這一件名為【遺棄】的作品，其原模是卡蜜兒於 1888 年所完成的，在 1905 年，由當時的鑄造商 Engene Blot 重新翻為青銅作品。1910 年卡蜜兒將這件作品改名為【遺棄】，並且參加了當時法國藝術家的秋季沙龍，更在展出中得到榮譽勳章。在歷史記載中，這似乎是卡蜜兒一生創作生涯中唯一得獎的作品。【遺棄】這件作品，其實是取材於印度的愛情傳奇，在卡蜜兒的創作當中，將主角影射為自己，而在主角面前跪地求饒的就是讓她感情受挫、全盤崩解的羅丹。作品中羅丹跪在卡蜜兒面前，並且用雙手撫抱著卡蜜兒，一副深情求乞卡蜜兒寬恕、原諒的景象，配與卡蜜兒自己無助、無奈又悵然的無力身軀，以輕輕下垂的左手臂貼著羅丹的右臉。卡蜜兒這樣的雕塑創作，似乎道盡了自己在此一假象作品背後所受過的真實委屈與哀痛。此作品外在所呈現的是羅丹跪地求饒的模樣，然而在作品底層的卡蜜兒內心深處，她清楚明瞭：這一生讓她肝腸寸斷、讓她無以回復的，就是羅丹這個人。而在移情作用的情境轉借下，卡蜜兒將這種現實轉成了是羅丹求饒，而不是卡蜜兒自己祈求羅丹不要離她而去。如此哀痛、如此讓人心酸的愛情！這種情感對一位藝術家而言，確實是墜落到人生的深淵，這樣的哀痛也的確難以用輕輕數筆帶過。

　　由於卡蜜兒天生細膩的心思與無比充沛的感情，再加上她與羅丹交疊起伏的感情，當如此的情形反映在她的作品上面時，作品本身便帶給

人一種強烈且無法抗拒的感染力，我們似乎感受到了卡蜜兒生活的軌跡，也似乎感受到了羅丹在卡蜜兒生命當中所造成的情感傷痕與哀痛，多麼令人不捨與難過。也無怪乎有人說卡蜜兒的作品只吸引那些承認藝術是人類情感極致表現的人們。的確，卡蜜兒的哀痛透過了這樣的一件作品傳達、呈現之後，我們就能強烈地感受到身為藝術家的卡蜜兒，是如何將人類的感情真實地展現出來。

人之所以難過、悲哀或傷痛，並不是只有事關自己的情感或愛情時，才會引起巨大的哀痛。【遺棄】這件作品是因為卡蜜兒在愛情的路上遭到遺棄，而引起一種自我情感的哀傷所展現出來的作品。在人類的情感中，我們可以說它是一種小愛的表達，是個人化的。另外還有一種所謂大愛的情感，它並不是關乎到自己的情感或愛情，它不是自私的，這種情感的反應是關乎社會群體的。以下所要欣賞的是義大利文藝復興時期的畫家曼泰尼亞 (Andrea Mantegna, 1431–1506) 的作品，其作品所表達的情感，即屬於此類。

曼泰尼亞出生於 1431 年，死於 1506 年。他是一個非常與眾不同的畫家，在西洋藝術史上，他被歸為佛羅倫斯派的畫家。曼泰尼亞將《聖經》上耶穌基督的死亡故事，融入了自己從社會學的觀點上所認知的價值，並且思考耶穌基督在當時人們信仰中的存在意義，以及一般社會對於耶穌基督被釘上十字架的這一段故事所牽連到的信仰問題。因此，對於耶穌基督的死亡，他創作了一幅在構圖上相當特別的作品，這幅作品就叫做【基督的屍體】（圖 8-2）。在許多歷史繪畫裡，我們看到畫家們

文藝復興 (Renaissance)：十四世紀末到十六世紀間的一次歐洲文化革新運動。首先發生於義大利，以回復希臘羅馬古典文化為目的，對抗中世紀以來以基督教為中心的思考，被視為近代人本主義的開端。達文西、米開朗基羅，和拉斐爾，被稱為文藝復興藝術三傑。

圖 8-2　曼泰尼亞，基督的屍體，c.1490，蛋彩、畫布，68×81 cm，義大利米蘭布雷拉美術館藏。

往往將耶穌基督的屍體安排在十字架上面，人們看到的是耶穌基督以直立式的姿態被釘在十字架上，且其身體往往是非常地瘦弱。而在曼泰尼亞的筆下，這幅【基督的屍體】卻一反一般藝術家的創作慣例。曼泰尼亞將耶穌基督的死亡姿勢安排為平躺的方式，而作品的視點角度，又是從耶穌基督的腳後跟往前看。這種構圖讓人望之有種強烈而且震撼的感覺，耶穌基督看起來似乎非常地強壯，而他身邊的聖母瑪莉亞和女信徒們卻被畫成了滿臉皺紋與風霜的模樣，並且滿面哀戚地正在拭著眼淚。這就是曼泰尼亞對於社會大眾一種共同情感哀痛表現的藝術呈現方式。曼泰尼亞或許真的體會到當時人們對於《聖經》中耶穌基督之死的歷史意義所存在的某種令人難以割捨的信仰。是故，曼泰尼亞便將這種社會人們共同的哀傷與各種潛意識的不捨，化為此種藝術美學的畫面呈現。而這種不捨，並不像卡蜜兒那種個人化的情感哀傷一般，相對地，它是一種社會群體的隱性悲痛。當人們思考到《聖經》上耶穌的偉大歷史、思考到耶穌的堅毅信仰時，心中便會浮起一絲絲的不捨與哀傷，而這種哀傷痛苦的感覺，就是曼泰尼亞透過【基督的屍體】這幅作品，所要傳達的社會共同意識的隱性哀痛之情。相較於曼泰尼亞的【基督的屍體】，夏卡爾的【耶穌被釘在白色十字架上】（圖 8-3）雖然依舊是色彩明亮、五彩繽紛，但卻同樣地顯現出對於「受難」的哀痛。夏卡爾在此一作品的情境安排上，似乎有意將十字架釘死在畫面的中央，而其餘各種相關於耶穌的場景，則彷彿圍繞著耶穌的身軀律動而行，哀痛之情一一呈現。

我們從以上作品中不難看出：當一位受創的人欲表達其哀痛之情時，

變幻的容顏

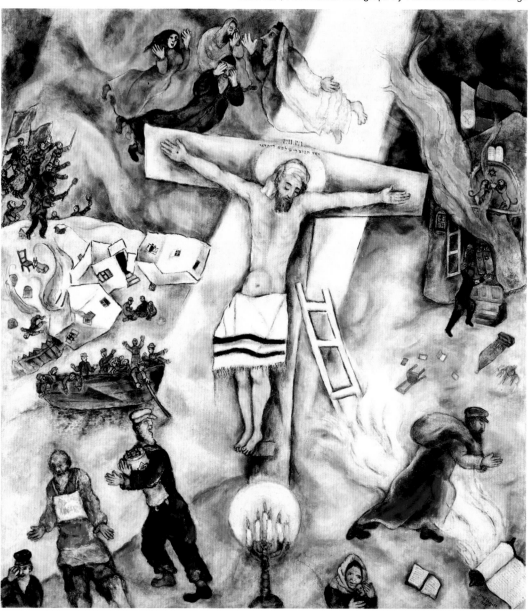

圖 8-3　夏卡爾，耶穌被釘在白色十字架上，1938，油彩、畫布，155×140 cm，美國伊利諾州芝加哥藝術中心藏。

他是有許多不同的方法可以選擇的。對於悲傷的事情，有人會以一種哭哭啼啼、大呼小叫的方式，來宣洩自己內心不平的情緒；也有人會選擇以默默無語、甚至是獨自飲泣的方式，來排解自己的傷悲與難過。而對於一位藝術家而言，他卻可以把人生的這種哀痛、難過，幻化為天長地久、永不腐朽的作品。這樣的作品可以是極其嫵媚的，讓人望之而垂憐不捨；也可以是一種直覺的悲悽影像，讓人觀之而愴然落淚。在以上的兩件作品當中，我們可以很容易地體會到：人的感情是無窮盡的，人類與生俱來即有悲憫之心，而這種悲憫之心小及自我的愛、恨、情、仇，也可以擴大到全人類的信仰大愛。

　　人是群居的動物，在一生當中總是要學會如何處理自己的「哀痛之情」，也必須學習了解社會人間其他的「哀痛之情」，這樣身為現代知識分子的我們，才足以擁有一種正確的社會價值觀，以便在與人相處的時候，能產生一種愉悅而平順的相繫感覺。

09 忌妒之情

在人與人相處中，有一種很特殊的情緒反應，那就是「忌妒」。「忌妒」是人們在一般的生存環境當中，由於某些事的無法滿足，所採取的一種不可避免的行為模式和感覺方式。我們可以說，從十九世紀末開始，就有不少西方社會學者認為，「忌妒」是一種存在於人性中不可避免、也是毫不留情，甚至是無可妥協的情緒現象，而且這種忌妒的情緒，最有可能存在於與自己極為密切的人群當中。很多人會問：為什麼在人與人之間會有所謂忌妒的情緒出現？有些人甚至也不清楚自己為什麼會去忌妒別人。

關於這一點，按照佛洛伊德的說法，如果我們已經知道自己無法成為享有某種所喜愛的事物的主人，或是說，我們確定不能享有某種特權的話，那至少，在我們周遭的人群裡，我們也希望別人不要享有這樣的東西。這是佛洛伊德對於「忌妒之情」所作出一種比較屬於負面的情緒現象的說法。

以經驗主義的社會科學來說，無論是從心理學、社會學，或是從經濟學、政治學的觀點來檢視，「忌妒之情」不但屬於一種有危害性的人性本質，更是一種在個人的心中所根深蒂固、無所不在的情感反應方式。

事實上，在許多人類的創造活動當中，「忌妒」本來就是一種很特殊的本質力量。如果一個人不具備忌妒的能力，則他可能很難對自己所生存的社會，提供一些具體貢獻。換句話說，如果一個人沒有經歷過誘惑與不安所帶給自己的痛苦經驗，那麼他也就很難學會去適應自身周遭那個充滿「忌妒文化」的社會，也很難成為社會進步的有效革命家，或創新理念的藝術家。

當然以上這兩種對於忌妒的解釋，各有其正面及負面的意義，但是綜觀而言，在人與人之間另一種無法緊緊相繫的特殊情緒，也就是所謂的「忌妒之情」，它在一般人之間該如何被處理呢？而充滿創意泉源的藝術家，又是如何將它表現在作品當中呢？

我們知道，對於忌妒這種情緒的反應，除了出家人之外，恐怕是人人皆有之。那是因為出家的修行者，或是西方的神職人員，他們有辦法將自己的七情六欲減到最低，讓自己的心靈不受物化影響，以避免在期待與企求之間，產生事實與理想間的落差。但對一般大眾而言，忌妒是與生俱來的，而且很難讓這樣的情緒在自我的生命中自然消失。因此，一位充滿忌妒能量的人，是否懂得充分控制自己這種忌妒能量的動力，並且使這種動力運轉在合理的軌道之上，則是非常重要的。因為「忌妒之情」也是屬於在人情社會中，一種帶有社會傾向且又是最不合群、最具破壞性的精神行為，假如我們沒有辦法將自己的「忌妒之情」好好地掌控、馴服的話，那麼稍有不慎，則這種忌妒的能量，即可能以一種損人不利己的方式，結束原本可以相當光彩的生命。

099 忌妒之情

人類的忌妒之情，其來源不外乎以下三大類。第一類是個人的功名，第二類是財富的成就，第三類則是情愛的擁有。在這裡筆者要引領讀者欣賞的第一件作品，名字就叫做【忌妒】（圖 9-1），這是挪威籍的孟克 (Edvard Munch, 1863–1944) 在 1890 年所畫的油畫作品。孟克長得高大英俊，但是有一些些的害羞，他的第一次愛情經驗，造成了他日後有很多不平衡的情緒以及難以磨滅的記憶。這個引起孟克在愛情路上相當不愉快的故事，其主角是一位海軍醫官的太太。孟克在自己的日記裡，將這位海軍醫官的太太稱為胡羅海寶。這位太太比孟克大三歲，在當時並沒有小孩，所以她可以隨心所欲地擁有自己的生活模式，但也因為她為了維護自己的自由意志，因此常常無由地懷疑且忌妒身邊的一些人、事。她和孟克之間的愛情，時而火熱時而冰冷地維持了六年之久，但這樣的愛情生命，處處刺傷著孟克，也處處令孟克的心靈感到難以修復。孟克曾經於他住在巴黎的那段時期的筆記中寫道：「她在我的心上，留下了多麼深的一個印記呀！似乎沒有任何的圖畫能夠全盤地取代她。這是不是因為她長得非常標緻、美麗呢？喔！不！我很難確定她是美麗的，她甚至是非常地冷淡……，難道是因為她得到了我的初吻嗎？或是她從我這裡取得了生命中的香水嗎？」

　　從孟克這段日記，我們可以揣摩出，在孟克的愛情裡，似乎有著和梵谷一樣的不愉快情節，但相較於梵谷對自己孤獨的情感所表現在畫中的那種狂野、憂鬱與陰暗的畫面而言，孟克更是選擇了一種絕對直覺的內心表現。在這張名為【忌妒】的畫作裡，孟克就選擇了將這種所謂「忌

變
幻
的
容
顏

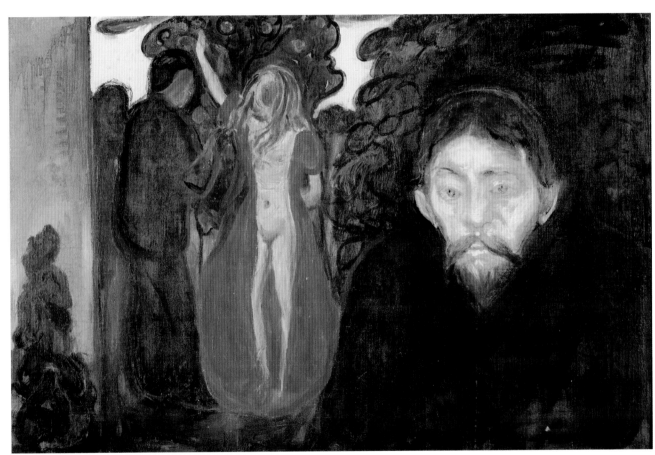

圖 9-1　孟克，忌妒，1890，油彩、畫布，67×100 cm，私人收藏。

妒」的主角——情愛，作為他描寫的主要對象。在孟克的生命裡，我們沒有看見他描繪對於錢財的忌妒，也不曾看見他的作品是在訴說對於功名、成就的忌妒，相反地，我們卻可以看到幾張他描寫對於愛情的忌妒的作品。

在這張 1890 年完成的油畫作品裡，我們看到畫面右邊出現一位雙眼直視前方、一臉青綠且毫無表情的男子。這位男子的思緒似乎早已充滿無窮盡的矛盾與衝突；而造成其內心所掙扎的困頓情境，似乎就是畫面左邊的這一對甜蜜戀人。這位身穿紅衣的女人，百般地展現其從前胸露到兩腿的誘惑神情，配上紅紅的背景花朵以點綴出紅紅的臉龐，這樣的構圖，似乎就是孟克在暗示著自己與另一個男人的互相角力。弱勢的忌妒者已明顯地感受到自己只能退居在黑暗的陰影裡，原本是主角的自己，卻成為一個無言吶喊的第三者。孟克將這幅作品用一種對比的方式，把右邊人像畫得委屈而無言、憤怒而不知所云，另外又在畫面左方用一種喜悅的兩人世界的幸福圖像，對右邊孤獨的人影，作出一種嬉笑的壓迫。我們幾乎可以聽到從這畫面中的某一個角落隱約傳來，左邊這對戀人正在卿卿我我地談論著一段甜蜜的愛語，而這樣的情節之於孟克，就是所謂的「忌妒之情」。

孟克選擇了這樣的畫面來描述愛情中最令人難以承載的忌妒之情。它並不是完完全全與我無關，也不是完完全全未曾擁有；它或許是曾經擁有，它更或許是在心中早已期待自己擁有但事實上卻永遠無法擁有的。這正是令人痛苦、令人吶喊的忌妒之情啊。

接下來要引領讀者欣賞的另一件作品，是孟克於 1907 年所完成的，而他同樣將這件作品稱為【忌妒】（圖 9-2），在這件油畫作品裡，我們又再一次看到，一位兩眼茫茫然的男人，就塞在畫面的左下角。他兩眼望著前方，卻無從說出一句自己內心的真言。在畫面的中間，也就是主角的背後，同樣又出現一對正在相互熱吻、擁抱的男女戀人。這樣美麗的戀愛情境，的確足以讓畫面中的男人，投以無比的忌妒之情。或許孟克深深了解到，在自己的感情世界裡面，絕對無法像神職人員一般地清心寡慾；也或許是孟克體會到，在他周遭的人群中，有人對於這種對親密愛情的追尋卻無法得到完美結局所產生的哀痛與憤怒之情，也就是所謂的「忌妒之情」；更或許是孟克在他自己的生命裡，曾經深深感受過，當一位女子對自己說「今天是我最後一次想你，因為明天我將成為別人的新娘」的時候，自己心中那種無助的憤怒與自卑的羞澀，是多麼地不愉快與不願意。

　　在現今社會裡，有許許多多的青年男女憧憬著甜蜜的兩人世界，但是其中有多少人可以視情愛為天上浮雲一般？可以瀟灑愉快地揮揮衣袖不帶走一片雲彩？許多男男女女因為感情的糾葛，而無法以一種健康的方式處理，以致釀出許多悲劇。我們也常常發現在所謂的黃道吉日所舉行的婚禮上，當「新郎不是我」或是「新娘不是我」的時候，失意的一方往往會以一種激烈的、不理智的，甚至是同歸於盡的手段，來處理自我的忌妒之情。

　　當然，忌妒之情是人們與生俱來的，但我們更期待生活在現代社會

變幻的容顏

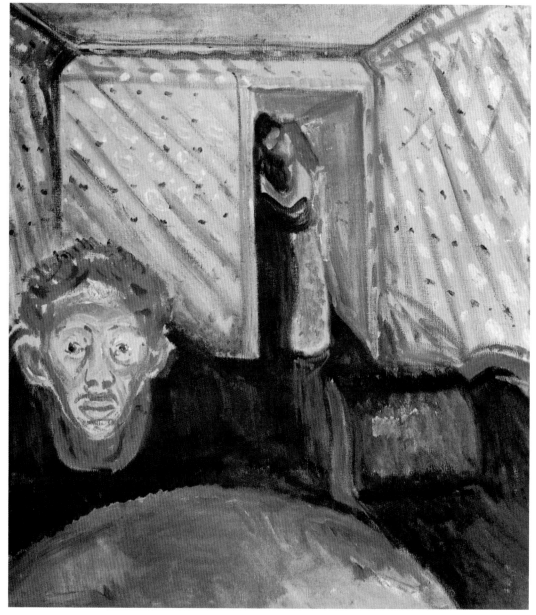

圖 9-2　孟克，忌妒，1907，油彩、畫布，89×82 cm，挪威奧斯陸市立孟克美術館藏。

的人們，可以掌控自我情感，學習讓自己的情感，開拓出一片快樂的天空，自由奔馳；而在這樣的天空底下，難免會碰到烏雲、甚至是雷陣雨的時候，我們也可以學會如何撐起一把傘，或是學會如何將自己移位到安全的角落中，以避免自己受到無謂的傷害。

我們願天下有情人終成眷屬，更願天下無情人，可以不必受到「忌妒之情」的困擾與傷害。

10 社會人情

變幻的容顏

　　世間有許多事是足以讓人歌頌、讚賞的，但也有些事是令人惋惜、悲嘆的，更有些事情是會讓人陷入無止境的思考與關心的情境之中。在社會的變遷與歷史的輪替之下，人類的生活中，理所當然地會充滿著時代價值下喜、怒、哀、樂與萬物無常的多端變化，而這樣的社會景象，看在一般老百姓的眼裡，或許就只是一般的「人生」而已。然而，對於一位充滿著熱情與社會關懷理念的藝術家而言，他眼中所看到的將不只是如此簡單的社會現象。許多藝術家都擁有一種悲天憫人的情懷，他們常常擁有一股為天下眾生思索、為常民百姓關懷的文化情感。因此，當這樣的藝術家對於某些社會景象，想付出自己的關懷與力量時，他們往往會發現，自己最可以出力的方式之一，就是把眼中所看到的景象透過心靈的轉化，歸結為腦海中的意象與思緒，最後再透過顏料的堆疊，在畫布上創造出他所關懷、他所在乎，甚至是他想極力呼籲社會大眾的個人心聲與人間關懷。

　　綜合此類藝術家在社會關懷方面的表現，人們可以從大戰以後的西方藝術表現中，得到許多證明。例如：大戰期間由於人類爭奪的意識形態與無法妥協的自私價值觀，造成了無以回復的生命死亡與物質破壞，

而這樣的現象就引發了許多藝術家開始反省戰爭的價值與意義，於是便出現了許多反省、甚至是批判戰爭對人類意義的作品。同樣地，對一般人來說，人們一生當中的柴、米、油、鹽、醬、醋、茶，這些伴隨生命的基本需求，也常常引發人類社群生活中各種社會現象。而這樣的現象通常不是朝著正面的喜悅發展，就是走入一種令人哀淒的困頓。藝術家以自己的敏銳心思以及自我對社會的關懷使命，很自然地在貼近這個社會底層時，便會感受到社會各階層的人生百態，進而以自己的思緒創作出一件件作品來表達個人的看法。在西方當代藝術家中，畢費 (Bernard Buffet, 1928–1999) 就是此類畫家的典型代表。

　　畢費於 1928 年出生在巴黎，1944 年的時候，到巴黎的國立高等美術學院就讀，但只在那荷本 (Narbonne) 讀了幾個月而已。畢費在這段期間受到了幾位表現主義畫家的影響，例如昂索 (Ensor)、貝合梅克 (Permeke)，以及「悲慘主義」的創始人格魯貝 (Gruber)。大約在十九歲那年，畢費就已經在巴黎展現出自己獨特的繪畫風格。他以直接俐落的重色線條以及冷酷的色彩所表現出的憂傷畫風，在當時的確是令人刮目相看。畢費的許多作品，幾乎都是描繪二次世界大戰對於人類的傷害以及對社會的摧殘。因此，我們往往在畢費的作品裡，一看到那些簡潔瘦弱的線條結構時，便會立即感受到一陣無力感，而這種無力感也更讓人意識到戰爭所造成的貧困焦慮與終日不安的生活百態。這就是所謂典型的社會人情風格的藝術作品。

　　畢費有感於當時社會對戰爭的看法，並將這些反應一一呈現在作品

表現主義 (Expressionism)：二十世紀初葉興起於德國和奧國的藝術運動。首先表現在繪畫上，之後擴及文藝及雕刻。美術史家認為表現主義源起於後期印象派的梵谷，以表現內在強烈的主觀感受和精神狀態為訴求，在畫面上，作一種直觀甚至誇張的形式表現。孟克、史丁都是代表人物。

一〇 社會人情

之中。當時他所展現的繪畫方法之一就是使用非常簡樸、灰濁的顏色，來傳達一種悲慘主義的色彩。畢費用了許多暗淡無光的白色顏料，再加上灰灰濁濁的顏色，調配出畫面上那種欲言又止的「無力感」，這就是當時的社會人心。畢費以區區幾筆的俐落線條，以及恬靜平淡的色塊與色面，完全展現出他對社會的無盡關懷與哀傷。

　　首先我們要欣賞的是畢費在 1978 年所畫的【粉紅背景的小丑】（圖10-1）。在畢費早期的作品當中，幾乎都是以灰色的色彩來展現難以言喻的社會情感，而在比較晚期的作品中，畢費也注入了一些較為鮮豔的色彩。在畢費的許多作品裡，常常以小丑為主角，對一般人而言，小丑是一種快樂的代言、是喜悅的象徵。然而，對畢費而言，他所要展現的卻不是小丑美麗的外在色彩，而是在刻劃小丑內在的悲哀與無奈。小丑的存在是為了要替群眾營造一種快樂幸福的氛圍，但這種使人快樂幸福的景象卻是虛擬的、造假的，因為在小丑快樂臉孔的背後，往往隱藏著自我尊嚴的犧牲以及生命的無奈，是一種雙重人格的表現，更是一種矛盾生活的寫照。

　　在這一幅小丑的畫像當中，我們看到小丑的兩眼直視前方，但就在其雙眼凝視的背後，我們似乎又可以感受到小丑心靈中那種別無選擇的空虛無奈與不知所措。這樣的小丑臉孔、這樣的小丑嘴臉，再配上具有幸福意味的粉紅背景，所要告訴人們的到底是什麼呢？畢費所關心的，是不是就是那些存在於社會的各個階層中許多必須強言歡笑、故作堅強的平民百姓呢？他們是否就如同小丑一樣，每天無奈地以一種近似喜悅

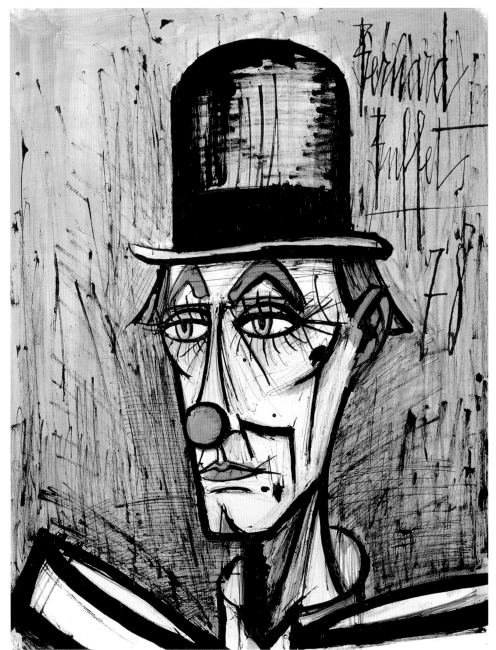

圖 10-1 畢費，紛紅背景的小丑，1978，壓克力水彩，65×50 cm。

1
0
社
會
人
情

的臉孔來面對生活周遭的眾人，而其真實內心中的酸、甜、苦、辣與無奈哀痛，就只好隱藏在自己蒼白的雙眼裡呢？在我們今日的社會中，是否也依然存在著許多如此這般的「社會人情」呢？我們觀察到，在這不景氣的時代裡，確實有許多的人，為了盡可能地多掙點維生財源，以及盡可能地維護自家的社會經濟尊嚴，而每日有如小丑般的上、下舞臺。我們感佩他們的堅強，也期望人世間的小丑，可以只有喜樂，而不必再有憂傷。

　　接下來要引領觀者欣賞的作品【審判】（圖 10-2）是來自夏陽(1932–)的創作。夏陽本名祖湘，1932 年出生於中國的湘鄉，十七歲就跟隨國民政府的部隊來到臺灣。在 1951 年時，夏陽進入了李仲生的畫室開始學習西洋繪畫。一直到 1957 年，夏陽才在「東方畫展」中發表自己的作品，而在當時，他已儼然成為臺灣六〇年代初期提倡西方美術思想與風格的所謂前衛畫家之一。夏陽曾與幾位也是提倡西洋現代美術的畫家們共同創作、共同提倡西洋藝術精神與繪畫理論。當時他們這群人並沒有很好的創作環境，也因此，他們曾經使用過廢棄的防空洞作為他們的繪畫基地。這個防空洞就位在現今臺北市的龍江街附近。而除了在這一間大約三十幾坪的平面式日治時期的舊防空洞裡面創作之外，夏陽與一群年輕的藝術家好友們，也曾經使用過當時臺北市景美國小的禮堂作為彼此創作的基地。

　　在六〇年代的臺灣社會中，「藝術家」確實是屬於極為小眾的人口，在當時物資缺乏的情況下，夏陽一群人當然更不可能有很好的繪畫環境，

圖 10-2　夏陽，審判，1967，綜合媒材、畫布，125×193 cm。

也因此，在防空洞或是學校大禮堂的臨時屈身之所中，他們每每可以感受到各種創作的艱辛與甜美。夏陽便在這樣的一種成長環境裡，充分體會了他所觀察到的人生百態與社會現實。在 1963 年，夏陽毅然移居到法國巴黎，並進入了當時巴黎的高等美術學校修業了兩年。之後，又在 1968 年轉往美國紐約。夏陽在紐約的生活一直持續到 1992 年以後，才返回臺灣定居。在夏陽四十多年的藝術創作歷程當中，我們可以發現：在夏陽筆下的主角，都是以人為主。而人之存在於社會的種種現象，就是夏陽經常在自我思考與反覆思惟之下的主要關懷對象。也因此，我們又可以發現到：夏陽在前往巴黎之前的臺灣生活與繪畫歷程，無疑地一直伴隨著他在巴黎的生活點滴，並與其共同凝聚出他對人生現實與社會疏離的感受。夏陽感受到一種人的空虛與無力感。

因此，夏陽在巴黎期間的繪畫風格，也就逐漸衍發出了所謂「毛毛人」的風格定調。夏陽當時以自己的東方思惟、中國的肉體生命，進入到了前所未及的歐洲法國社會後，便經驗到了法國文化對自己本身而言，的確是一種全然陌生與難以跨越的無奈。而諸如此類在自己生活與移民社會間的融合與疏離問題，就引發了他對於生命的一種「關懷」與「無常」的看法。因此在當時的夏陽作品當中，他便以一種不具具體形象且又飄忽無常，但卻又有如形影不離的鬼魅幻影般的人形圖像，來形成他作品中的主流意識，此乃意味著一種已被抽離心靈但又徒留軀殼的幻化人生。夏陽的「毛毛人」，讓現今的觀者觀之，或許人們只會直覺有趣，也或許直覺恐懼；然而，人們更必須思考的，或許是何以畫中主角會與

社會疏離?「生活」在夏陽的眼中，何以如此無奈與不定? 夏陽對於人的反省與透視的途徑，是不是也該是觀者必須自我思考的生命定位與價值取向的方向?

在作品【審判】中，看似潔淨的法庭空間，卻彷彿是畫家心中冷僻的人心世界。在審判與被審判者的角色上，彼此仍存在著一種宛如扭曲形體的人性疑惑;而畫面裡看似不相干的周邊人物，依然是一個樣──毛毛人。

夏陽以關注「社會人情」的「毛毛人」引喻著人與社會的距離，而觀者是不是可以從這段畫面時空的情境距離裡面，挑出屬於「毛毛人」對自己生命的暗示與期許呢? 又或者，我們就是那畫面中已徹底變幻了容顏的毛毛人，則我們如何與他人緊緊相繫呢?

11 性靈之情

　　在五彩繽紛的繁華世界上，每個人總都有自己對生命的期待。有些人是與生俱來即對某些事物充滿著狂熱的喜愛；有些人則是因後天的成長環境所影響，而對自己生活經驗中所曾接觸過的事物，產生了鍾情的迷戀。此種欲念的擴散，即誠如上述各篇所提及的，有人是對親情的執著；有人是對自我的衷情；有人時而為親人之事涕泣；有人常為他人情思而牽絆難解。然而，除了人與人的「情」事之外，事實上，在一般人的日常生活上，尚有一項常常會被忽略的心緒要素存在，那就是融合了人、事、物三者之情，並而深刻拉引著每一個自我生命個體價值觀的「性靈之情」──一種看似潛藏但又主宰著人們內在靈魂安詳與否的主要因子。這種因子，其中組成的成分，當然也會有喜、怒、哀、樂夾雜並存著，且一般人通常都只能接受自己所認同之事，而排斥相對者。

　　在藝術的領域中，早在 1870 年時，英國畫家約翰・瓦金斯・雀門 (John Watkins Chapman) 即提出「後現代繪畫」(Postmodern Painting) 一詞，以表達個人所認為比法國印象派更加前衛與更加現代的繪畫手法❶。此外，英國史學家阿諾・托因比 (Arnold Toynbee) 和桑門梅爾 (D. C.

❶ Dick Higgins, *A Dialectic of Centuries*, Printed Edition, New York, 1978, p. 7.

Somervell) 則共同認為「後現代」乃始於 1875 年❷。也有以道格拉斯·凱諾 (Douglas Kellner) 與史帝芬·貝斯特 (Steven Best) 為首的言論曰：「後現代」一詞乃為 1940、50 年間，被部分學者用來描繪有關詩或建築的形式；之後到了 1960、70 年代以降，「後現代」才躋身進入了文化的領地，而成為與「現代」論述相對立的學說。而有關藝術界中的後現代論述，則要到 1970、80 年代起，才於歐美社會中蓬勃發展❸。而後現代的義理到底為何？有人朝負面解釋、也有人堅持只有正向功能。就像有人針對社會的陰暗面而從事血腥情色的作品一般；亦有以鼓舞發揚人性美好光明面而創作的藝術作品存在。筆者即對於上述第一段所述的「性靈之情」之多種人性的傾向，而極願選擇以我個人對於「後現代」所了解的內涵，作為創作「性靈之情」之系列作品的理念依據。此一綜合藝術文化與尋常人生的理念即是：多元並存、摒除唯一、生命再造、反躬自省、避讓無爭、利他求己。

　　人，除了存有著對自己的喜愛之情，或對自己某種高程度的自戀之外（如上述有關自我之情所敘），尚有自我「遺棄」的負面情緒傾向。也因此，就有所謂「自殺」的念頭出現。「自殺」在人類的歷史中，過去有之，現今存在，未來也不可能消失。縱觀古今中外，自殺者有以情操為之者，如中國屈原、日本武士道精神者……，亦有為情所困者，甚或精

❷ D. C. Somervell(ed.), *A Study of History*, Oxford U. Press, New York, 1947, p. 39.

❸ S. Best & D. Kellner(ed), *Postmodern Theory:Critical Interrogation*, Guilford, US, 1991, pp. 31, 33.

神錯亂者，例如梵谷（或說因與高更吵架之故，或說因失去唯一的女人，也有謂因躁鬱精神疾病所致……）。更有因無法解決問題而想不開者，如現今許多青年男女為感情而自殺；商人為欠債而走上絕路……等等。何以如此？其人是否在心靈上因唯見己私而未見他愛之故？吾人是否曾探究深思之？其乃為人之性靈大哉問！

承如華梵大學創辦人曉雲法師（2004 年歲末圓寂於臺北大屯山）的一幅對聯所開示：人活著，再怎樣的山珍海味，也不過是一張嘴巴吃三餐；人死了，再如何的家財萬貫，也只是占著一張草蓆大小的地方而已（以上為筆者的白話翻譯）。如故，天地何其浩大，人心何其洪慾？至何境界方能自我滿足？這就是所謂每個人對自己性靈之情的駕馭問題之所在。吾人常聽許多生意人說：唉！沒辦法囉！不是我要賺錢，而是生意一直上門，不得不繼續做下去呀！言下之意，頗有一輩子只好一直「賺」下去的意味；也有聽聞：唉！不論怎麼認真，就是做什麼都不賺錢呀！好像天要絕我路啊！的確，就如現今俗語所言：「錢不是萬能，但是沒有錢萬萬不能」。然而，金錢所代表的是什麼意義呢？是喜悅？是財富？是健康？是行善？是貪欲？是仁愛？是亂源？是和平？還是某種價值觀的自我認同而已？

筆者曾做了一個小實驗：問小孩最愛的是什麼？其最大的共同答案是：糖果與玩具；問年輕人最愛的是什麼？最多的回答是：愛情與流行服飾；問中壯年最渴望的是什麼？幾乎都是要事業有成，累積財富；而問步入老年者，則其共同的期待就是健康與寬心。這似乎是人之常情。

變幻的容顏

同樣是一個人的生命，在不同的人生階段，何以會有如此大的差別呢？亦有人說，這是自我性靈的未臻完善所致。但何謂完善與常情？如果可能的話，我們也會問問剛出生的嬰兒與剛去世的大人：最愛的是什麼？答案恐怕就是奶嘴（不論是橡膠奶嘴或是母親的乳頭）與復活（不論是活在過去還是生在未來）。此也似乎驗證了：人的性靈是不滿足的，是永遠希望更好的……。也因此，在西方的基督教義中，提過拯救心靈之事；在東方的佛教裡，也論及了修行的問題。這都是因為人與生俱來的「性靈」，深刻影響著自我生命的足與不足、樂與不樂的關係之故。

　　也因此，在人與人的生命交感情愫中，每一個人對自我生命意義與目的的追求能否達成，即是左右著自我人生的價值所在。有人在價值觀上以精神的自我滿足為重；也有人以達到物質的獲得為追尋。但通常是致達者能樂矣，未致者則憂矣！對於此一人們自我內心性靈問題的放牧與馴養，筆者在此，謹藉以自己的一幅繪畫創作【觀自在】（圖 11–1），作為導讀對象，提供讀者做一平易之欣賞與評論。另外，兩幅系列作品【一朵小花】及【蓮開何處】，則提供讀者參考、解讀，並可試著思考：自己的性靈之情，是否亦早已深深地主宰著自己的一生幸福？或是牢牢地引導著自己的生命追尋？

　　筆者在多年的創作生涯中，從剛出道於 1987 年第一次在臺北美國文化中心的個人展覽開始，即追尋著國內許多「功成名就」的畫家腳步，企欲以不斷的創作、展覽與競賽、得獎來提高自己在畫壇上的實力與地位。數年來歷經了國內藝壇內「名」與「利」的追尋與挑戰，並從中觀

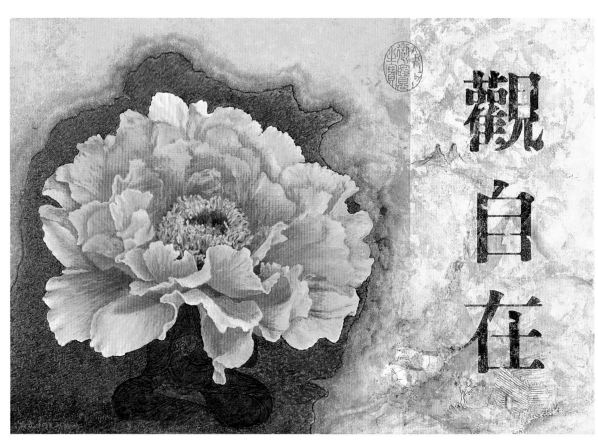

圖 11-1　陳英偉，觀自在，1998，油彩、麻布，80×117 cm，藝術家自藏。

得了許多畫壇中人物的浮沉與手段運作。至今，乃日益悟得：此乃非我所要也！當藝術的價值不再是以藝術為本質，而是以人事交際與應酬為前提時，藝術的純粹性就已不再值得歌頌了；當藝術與學術的位階，是以名利或派系做交換時，則名與利的成就定義，就不再值得追求了！是故，從 1998 年起，筆者即不再喜愛主動參與臺灣藝壇之社交活動與公眾議事，轉而潛心於對自我生命存在價值的發掘與探求。是故，乃據此創作了一系列反思自我性靈課題的作品，以變換軌道的清靜視野，重新審視藝術對於自我生命的意義與對普羅大眾的功用之處。

此一「觀自在」油畫作品，筆者首先是以一朵碩大的牡丹花壓於畫面的左大半邊，藉以凸顯世人對於榮華富貴的追尋。而潛隱在大紅花背後，只見身軀而不見容顏的菩薩身像，則是刺探著人們自我心靈上的良知──好似有人手戴著佛珠、項掛著十字架，但在行為與欲念上卻是心術不正、道無可視。故筆者亦常謂：剃頭未必就無情欲，紅塵即是可修道場；吾人雖不見佛顏，卻依然可視其性靈。此乃藉之於反求諸己也！

在畫面右方的白馬與城堡，是傳達著「千金裘」與「萬馬車」的人性文化即是自古有之。然而，活在當下的今日自我，是否其最好的生活原則，就是減低己私欲望、縮小外物企求？此種心界與物界一線之隔的自我整合，應該才是自我藝術定位上的前進方向。

凡人若能觀之自我性靈以真情，則自我生命即能隨處自在也！當自己能夠完善處理自己對於自我意念與欲念之對話時，則此種精神與物質的並存，就能夠有如在文化藝術領域上，東、西方的價值，是可以並存

與互佐的一般。而此種生命價值，更是可以媲美昔日帝王方得擁有的御覽之寶。性靈之情，是當今每個人不可忽視的一道自我課題，值得深思……。

　　在筆者年幼時，經常愁困在泥土地的房舍中，為協助賺取蠅頭薄利貼補家用，而必須日以繼夜不停地協助家父編織斗笠不得外出。對於在臺灣出生於 60 年代、成長於 70 年代的孩童而言，需要每日幾乎是從日出忙到入夜，而難得休息、玩憩的家庭，應屬不多。然而，是不幸、也是有幸地，挑糞種菜、爬田鋤草，甚至是撿拾野螺餵鴨、耕種地瓜養豬，或與母豬同睡以照顧小豬的孩童經歷，都成了筆者永生難忘的點滴與回憶。

　　猶記兒時，潮濕髒污的環境，促使原本即體弱瘦小的我，更是終年患病不斷、屢遭同學捉狹取笑。而夏秋颱風過境之際，在宜蘭的鄉下，更有好幾年是每每在黑漆的深夜中，不是無情的狂風夾著暴雨吹走了家中大廳的屋頂，就是屋後的溪水暴漲沖垮了堤防後，順道也帶走了豬舍的牆壁。而每當幸運能在水淹肚臍之前，即能聽命著父母吆喝我與兩位兄長，一起背著家中最為珍貴的家當（棉被）涉水前往市區逃難時，屢屢瞧見街道兩旁的小孩，卻是刻意踩在水中，玩得不亦樂乎。在我當時小小的心靈中，唯能懷著無奈與唏噓的自嘆，用力抓著兄長的衣角，亦步亦趨、宛如乞丐般地蹣跚前行。此景此情，唯有醉過方知酒濃、苦過方知命歹。然而，隨著歲月的流逝與生命的成長，反卻越能體悟到幾年前一位義大利裔的金馬獎得主，在領獎時所說的：感謝我的父母賜予我

貧困與勞動的童年，以致能成就我今日勇於奮鬥的堅毅精神。筆者所學、所成，絕不足以與其相提並論，但箇中義理與滋味，卻是一般地明瞭清晰與願為讀者分享。

【一朵小花】（圖11-2），即是筆者以此一卑微的人生經驗為背景，所隱喻創作完成的一幅油畫作品。在畫面右邊的一群小孩，雖衣著整齊、看似詳和，一列並排坐著編織草帽，但其童工的無形身世，卻壓得他（她）們難以抬頭。在每一位小孩都同是愛玩的心態下，吾輩身家之小民，亦復如是。雖緊鄰著榮華富貴的大牡丹花，卻依然不得不愁困工寮、無處可逃。此彷彿是重回我在昔日的現場，望著隔壁小孩們嘻笑歡樂的自由玩耍，而我卻只能別無選擇地做著父親交代下來那永遠做不完的工作。有一首歌名為「淚的小花」，是我兒時常聽鄰居大人們哼唱的昔日老歌。當那一滴大人心中情愛喜悅的眼淚，幻化洗滌過我童年被師長同儕歧視的靈魂後，而今又停留在此畫中那耀眼而又迷人的牡丹花瓣上時，呈現在觀者面前的，即是筆者所欲期待著的：在現今仍須過著與我昔日相似歲月的所有朋友們，也能掌握住自己原生清澈的「性靈」，將挫折困頓的遭遇，當成是激發自我向上爬升的動力、將他人的不齒藐視，視為是鞭策自己反求諸己的內斂修為。

一株草一點露，當我們不放棄自己時，曙光自會為我們照亮前路；當命運中無人能為我們開窗提拔時，自我的耕耘成果，能為我們自己開門引道。秉持著「努力，不一定會成功；但不努力，一定不會成功」的信念而行，這應該會是每一個人對於自己「性靈之情」的最大詮釋。

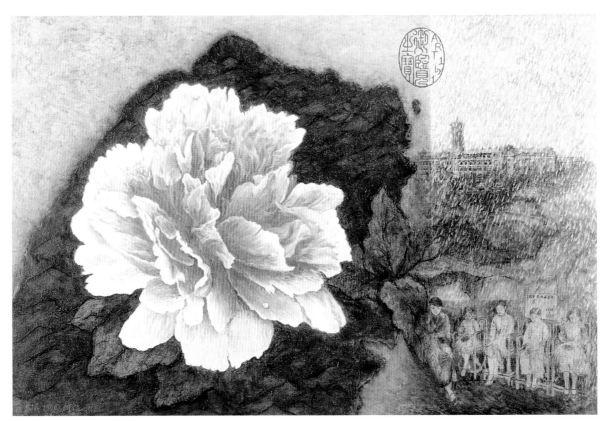

變幻的容顏

圖 11–2 陳英偉，一朵小花，1999，油彩、麻布，65×100 cm，藝術家自藏。

在另一件作品【蓮開何處】（圖 11–3）整個畫面的布局上，則是以一朵偌大的蓮花為主要構成元素，她象徵著一種出淤泥而不染的性靈之情。在蓮花的後面，以一片褐色的臺灣半島圖形，為其生存與架構的背景，此意味著凡人百姓生命存活的基本空間。在畫面的右邊，另有一片朦朧的昔日老街場景，與臺灣原住民的搗樁人影並存，此一景象，又宛如傳達著一種人們對於生活條件的不同期待，與自我原生性靈情感的追求對照。

蓮花，在華人的傳統認識中，是一種代表著清純與高尚的象徵，也是一般人對於佛教精神的圖騰認同。作者在創作此一作品之時，即是試著藉此傳達人們對於日常生活之外的某種精神寄託，也就是所謂的性靈之情。在臺灣居民之中，大多數人仍以信奉佛教與道教為主，而蓮花，正是除了美麗之外，人們對於宗教神聖的一種精神與義理的認同，這就好比信仰耶穌基督者，對於十字架圖像意義的認同一般，都是在物質生活以外的另一精神層面的自我內心寫照。也因此，不論是人性本善或是人性本惡的理論說法，其實，在每個人的內心深處，都會有一潭自我隱藏或自我省思的幽靜深淵。這就彷彿是再怎麼邪惡或桀驚不馴之人，也會有在夜深人靜時的頓悟或懺悔一般。

此外，一般人在年輕之時，總是比較會以攻讀學業及發展自己的事業為生活重心，然而，在稍微步入中年，也就是在經歷了許多人間的憂喜滄桑之後，便往往會體悟到生命之中，除了功名利錄以外，尚有許多值得關愛的人、事、物，是可以以不計較利益得失的思維方式，去追尋

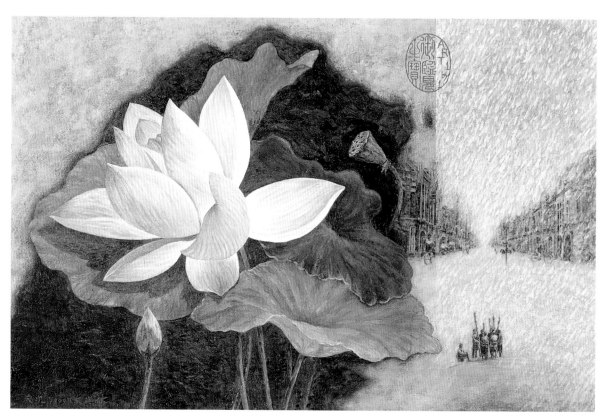

圖 11-3　陳英偉，蓮開何處，1999，油彩、麻布，65×100 cm，藝術家自藏。

或實踐的。這種發自內心，純為無私目的而執行的意念或行為，就是一種人們高貴的性靈情懷。在臺灣現今的社會中，許多加入公益團體的朋友，就是因為擁有如此美好的性靈之情，以致方能成就更為溫馨與充滿大愛的和諧社會。就此，以證嚴法師所領導的「慈濟功德會」為例，在人與人之間能夠散發出自我性靈之情的萬萬人，甚至早已聯結了全世界的各個角落，每日播灑著無私的大愛與傳送著即時的力量到需要它的地方。這種願力，不但能超越滾滾紅塵中的一切情愫，也足以讓自我性靈，回歸到最為無爭與極簡的生命烏托邦之中。

性靈之情，可以說是在人與人之間，一種最為偉大與無私的人類情懷，他的力道是溫馨的，他的影響是廣大的，期待所有有緣閱讀此書的朋友們，都能在優游於文藝的唯美殿堂之餘，尚能發揮出自我最大的原生性靈之情，以共築子子孫孫的美麗新世界。

也願所有讀者，皆能透過以上筆者對於古今中外畫作賞析文字之淺易導讀，以及閣下自我對此等畫作的感受與認知之觀評心得，提供自己一個更為開闊的人生面貌與心靈慰藉之寧靜國度——特別是在您孤寂苦難的晦澀時段；或是在您意氣風發的得意之時。人生之最美，是在於心靈感動之處，而不是在於目視手觸之物；人生之最樂，是在於心靈知足之處，而不是在於豪取勝奪之物。英偉謹以此野人獻曝之情，陋書以上破簡拙文殘篇，與讀者閣下常相共勉之！

附錄:

圖版說明

法國拉斯科壁畫,15000BC。(p. 10)

圖 0-1

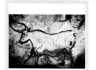

法國拉斯科壁畫,15000BC。(p. 11)

圖 0-2

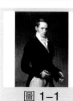

馬丁・杜林
藝術家的肖像,1819,油彩、畫布,110×82 cm,臺南奇美博物館藏。(p. 16)

圖 1-1

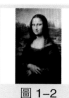

達文西
蒙娜麗莎,1503-06,油彩、木板,77×53 cm,法國巴黎羅浮宮美術館藏。(p. 18)

圖 1-2

達文西
機槍設計圖,c. 1482,鋼筆與墨水紙本,26.5×18.5 cm。(p. 19)

圖 1-3

達文西
胚胎成長解剖研究圖,c. 1510-13,鋼筆與紅色粉筆紙本,30.1×21.3 cm。(p. 20)

圖 1-4

達文西
聖・哲羅姆,1480,油彩、畫板,75×103 cm。(p. 22)

圖 1-5

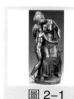

馬戴
母與子,雕塑(青銅),高 73 cm,臺南奇美博物館藏。(p. 26)

圖 2-1

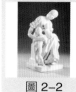

夏杜思
母子情,大理石雕刻,高 88 cm,臺南奇美博物館藏。(p. 28)

圖 2-2

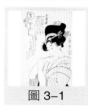

喜多川哥麿
庭訓,1802,墨彩、錦布,38.4×25.4 cm,東京富士美術館藏。(p. 32)

圖 3-1

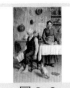
圖 3-2

占比基

家庭的幸福，油彩、畫布，67.2×45 cm，
臺南奇美博物館藏。(p. 35)

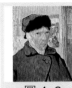
圖 4-3

梵谷

耳朵包著繃帶的自畫像，1889，油彩、
畫布，60×49 cm，英國倫敦科特爾中心
畫廊藏。(p. 50)

圖 3-3

沙德

靜待歸帆，1881，油彩、畫布，70×55 cm，
臺南奇美博物館藏。(p. 38)

圖 4-4

張大千

自畫像，1960。(p. 52)

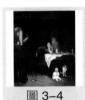
圖 3-4

費勒西

家庭風暴，1872，油彩、畫布，83.9×71.8
cm，臺南奇美博物館藏。(p. 41)

圖 4-5

張大千

張大千，六十自畫像，1959，彩墨、紙。
(p. 54)

圖 3-5

梵谷

食薯者，1885，油彩、畫布，82×114 cm，
荷蘭阿姆斯特丹梵谷美術館藏。(p. 43)

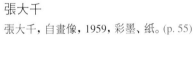
圖 4-6

張大千

張大千，自畫像，1959，彩墨、紙。(p. 55)

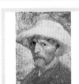
圖 4-1

梵谷

戴草帽的自畫像，1887，油彩、畫布，
35.5×27 cm，美國密西根州底特律藝術
中心藏。(p. 47)

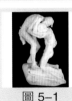
圖 5-1

恩斯特・杜瓦

寬恕，大理石雕刻，高 80 cm，臺南奇美
博物館藏。(p. 57)

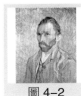
圖 4-2

梵谷

自畫像，1889，油彩、畫布，65×54 cm，
法國巴黎奧塞美術館藏。(p. 49)

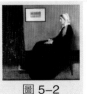
圖 5-2

惠斯勒

母親的畫像（灰色與黑色的交響），1871，
油彩、畫布，144.3×162.5 cm，法國巴黎
奧塞美術館藏。(p. 60)

王攀元

牽掛，油彩、麻布，24×33 cm，私人收藏。(p. 64)

圖 5-3

魏斯

孤獨的老人，1962，水彩、畫紙，57.2×78.1 cm，私人收藏。(p. 87)

圖 7-2

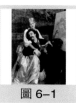

尤金・希柏爾德

藝術與愛情，1878，油彩、畫布，165×125 cm，臺南奇美博物館藏。(p. 71)

圖 6-1

卡蜜兒・克勞戴

遺棄，1905，雕塑（青銅），62×27×57 cm，臺南奇美博物館藏。(p. 92、93)

圖 8-1

變幻的容顏

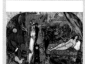

夏卡爾

獻給我太太，1933–1944，油彩、畫布，130×194 cm，法國巴黎龐畢度中心現代美術館藏。(p. 73)

圖 6-2

曼泰尼亞

基督的屍體，c. 1490，蛋彩、畫布，68×81 cm，義大利米蘭布雷拉美術館藏。(p. 96)

圖 8-2

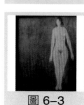

王攀元

紅色女人，油彩、棉布，45×38 cm，私人收藏。(p. 76)

圖 6-3

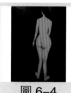

夏卡爾

耶穌被釘在白色十字架上，1938，油彩、畫布，155×140 cm，美國伊利諾州芝加哥藝術中心藏。(p. 98)

圖 8-3

王攀元

紅影，1980，油彩、畫布，116×90 cm。(p. 78)

圖 6-4

孟克

忌妒，1890，油彩、畫布，67×100 cm，私人收藏。(p. 103)

圖 9-1

梵谷

悲哀，1882，黑色炭筆畫，私人收藏。(p. 82)

圖 7-1

孟克

忌妒，1907，油彩、畫布，89×82 cm，挪威奧斯陸市立孟克美術館藏。(p. 106)

圖 9-2

圖 10-1

畢費

粉紅背景的小丑，1978，壓克力水彩，
65×50 cm。(p. 111)

圖 11-2

陳英偉

一朵小花，1999，油彩、麻布，65×100 cm，
藝術家自藏。(p. 124)

圖 10-2

夏陽

審判，1967，綜合媒材、畫布，125×193
cm。(p. 113)

圖 11-3

陳英偉

蓮開何處，1999，油彩、麻布，65×100 cm，
藝術家自藏。(p. 126)

圖 11-1

陳英偉

觀自在，1998，油彩、麻布，80×117 cm，
藝術家自藏。(p. 120)

附錄：圖版說明

藝術家小檔案

王攀元(1912–)

1912年12月16日生於江蘇省北部徐家洪村。1930年遇美術啟蒙老師吳茆芝。1933年入上海美專。1949年隨國民政府來臺,初為生計於高雄碼頭當搬運工人。1952年落腳宜蘭以草屋棲身並應聘至羅東中學教授美術課程。1966年首次於臺北舉行個展,展出三十二幅作品全數為外國人購藏。1987年應邀於臺北歷史博物館舉行個展。一生清風亮骨,不與人爭,致力作畫、不求名利,作品涵括水彩、書法、水墨、油畫。人稱王老,晚年畫作不改寂、沉、憂、思之風,尤以深富哲思之油畫作品廣受收藏家喜愛,被認為是臺灣當今最為清高亮節之大師級畫家之一。近年來雖常有邀展之請,然王老寧取清靜淡居,謝絕名利。宜蘭可謂其第二故鄉,鍾愛不渝。

占比基(Eugenio Zampighi, 1859–1944)

義大利寫實風格畫家。專長為風俗畫與室內畫。作品數量相當豐富。經常以溫馨且細微的筆調,刻劃出深具人性意思的甜美作品,讓人觀之即能很快沉浸於其所營造的畫面氣氛中。尤金尼歐‧占比基此種略帶幽默且又饒富情感的創作,至今仍是許多繪畫拍賣市場中,相當受歡迎的作品。臺灣的奇美博物館亦典藏一幅【家庭的幸福】。

米勒(Jean Francois Millet, 1814–1875)

法國畫家。出身農家,一生描繪農村生活及大自然景物,而被稱為自然主義畫家,也是巴黎近郊楓丹白露森林邊巴比松村的代表畫家之一。米勒雖出身農家,但仍接受正規的學院教育,也追隨幾位知名的畫家學習。1849年正式落腳巴比松之前,曾經歷一段流離、困頓時光。後來政府訂製一張【乾草工人的休息】(1848現藏羅浮宮),才使他如願搬至巴比松定居,並在這裡畫下了許多傳世的知名作品,如【播種者】(1850)、【拾穗】(1857)和【晚禱】(1857–59)等,對後來的梵谷等人,產生極大影響。

克勞戴(Camille Claudel, 1864–1943)

法國女性雕塑家。1864年出生在費荷‧昂‧德諾瓦,1943年逝世於蒙德維格。為羅丹的學生中最具才華者,早年專心致力於雕塑工作,並曾在雕塑家布雪(Boucher)的領導下成立了年輕女性工作室。曾在羅丹工作室工作五年左右,1893至1898年間因與羅丹之間的感情破裂而中斷往來。1913年被關入精神療養院前後長達三十年之久,並逝於該處,卡蜜兒‧克勞戴的雕塑作品深富人類情感的表現,也或是她自己內心的極致寫照。臺灣的奇美博物館亦典藏有其銅雕作品【遺棄】。

希柏爾德(Eugene Siberdt, 1851–1931)

比利時畫家。受教育於安特衛普美術學院。師承Nicaise de keyser,1873年曾在羅馬獲得大獎,三十二歲時(1883)即成為安特衛普美術學院教授。尤金‧希柏爾德以風俗畫及肖像畫著稱,且又專精於宗教畫與歷史畫。其故鄉安特衛普美術學院收藏有一件他完成於1908年的作品Erasmus and Quentin Metsys。臺灣奇美博物館亦典藏一件【藝術與愛情】。

杜瓦(Ernest Dubois, 1863–1931)

1892年參加法蘭西藝術家協會展即獲好評,隔年成為該協會會員。1894年曾獲參展首獎,1899年亦獲獎。1900年得到萬國博覽會最高榮耀的金牌獎,同年更獲頒國家騎士榮譽勳章。法國羅浮宮收藏一件杜瓦之雕像作品【大仲馬】。臺灣的奇美博物

館亦典藏一件杜瓦的大理石雕像作品【寬恕】。法國之阿哈斯及盧昂等地美術館也都收藏有其作品。

杜林(Michel Martin Drolling, 1786–1851)

就學於法國藝術學院。曾多次參與「羅馬大獎」之繪畫競賽，並於1810年獲得優異獎項。馬丁·杜林從1817到1850年間，常常提出作品參加法國沙龍畫展，且多次在沙龍展中獲得獎項，當時即被藝壇視為歷史畫的明日之星。馬丁·杜林亦相當崇尚新古典主義的寫實風格，並自稱是「大衛的追隨者」。臺灣的奇美博物館即典藏有其油畫作品【藝術家肖像】。

沙德(Philippe Frederich Sadee, 1837–1904)

凡·登·柏爾格(J. E. J. van den Berg)和海牙學院的學生，為荷蘭知名風俗畫家。自故鄉海牙學院畢業後，曾多次到義大利、法國遊歷且留下許多感人作品，其中有多數作品皆典藏於荷蘭之阿姆斯特丹及海牙等地之知名美術館，作品風格表現手法極能扣住人心，讓人沉浸於其畫中情境。臺灣的奇美博物館亦有典藏其油畫作品【靜待歸帆】。

孟克(Edvard Munch, 1863–1944)

原籍為挪威油畫家兼版畫家。年輕時受高更等人（後期印象派畫家）的畫風及思想影響。1892年後在德國期間慢慢發展出屬於自己獨特的風格。孟克常以生命、死亡、恐怖、戀愛及寂寞等，作為創作題材，並輔以強烈對比的線條與色塊，透過簡潔又誇張的造形，抒發自己內心的感受與情緒。孟克的畫風是德國和中歐的表現主義形成的前奏。【吶喊】為其世界知名的作品。

夏卡爾(Marc Chagall, 1887–1985)

俄羅斯畫家，出生於白俄羅斯維臺普斯克(Vitsyebsk)的猶太家庭。1908年進入聖彼得堡美術學院接受藝術教育，1918至1919年間曾經短暫地在家鄉擔任美術學院主任，其後於1919至1922年間為莫斯科猶太劇院藝術總監。1923年移居巴黎，期間曾經為了逃避戰火遠渡美國，但戰後隨即返回法國，病逝於斯。雖然夏卡爾大半的歲月都在異鄉度過，然而，在俄羅斯的那段年少時光，不論是斯拉夫的教堂、猶太人的小提琴、青澀年少的甜蜜戀情，卻成了畫家作品中永遠不可缺少的題材，如【小提琴家格林】(1923–24)、【小提琴家】(1912–13)。夏卡爾，一位充滿童心與豐富想像力的畫家，在他的作品裡充滿著畫家的奇異幻想，像是【我和我的村子】(1911)、【花束與飛翔中的戀人】(1934–47)、【生日】(1915)。夏卡爾對於色彩的運用有高度的敏感性，畫作中童話般瑰麗的色彩，深受世人喜愛。

夏杜思(Emile-François Chatrousse, 1829–1896)

曾經跟隨畫家亞伯·德·畢如爾(Abel de Pujol)學習，於1851年進入法蘭思瓦·胡德(François Rude)的工作室，從此開始他的多產雕刻事業。許多雕塑作品獲政府及巴黎教堂採用。夏杜思也是一位優秀的作家，並曾為許多著名雜誌撰文。作品【艾略及阿貝拉林】在1857年沙龍展中博得讚賞與聲望。其作品中最令人感動的是寧靜、柔雅之理想圖像的意境表現，常以一種沉思的氛圍吸引觀者的注意，並將現實主題與傳統美學做一完美的結合。臺灣的奇美博物館典藏其【母子情】大理石雕刻作品。

夏陽(1932–)

1932年生於湖南湘鄉，本名夏祖湘，從小失怙由祖母養大，就讀南京市立師範，1949年從軍隨陸軍部隊來臺。同年8月轉調空軍總部與版畫家吳昊同事，1957年與吳昊兩人結伴入臺北漢口街「美術研究班」隨李仲生、黃榮燦、朱德群等研習，因無力負擔學費而終止，後來進入李仲生「安東街畫室」學畫，結識李元佳、霍剛、蕭勤等人。早期畫風受機械主義影響，嘗試分解傳統人物造形再重組，代表作有【飛天】等。1957年「東方畫會」成立，夏陽即為發起人之一，繪畫風受抽象表現主義影響，多使用自動性技法繪畫。1959年自軍中退役轉入國語日報社擔任美術編輯。1963年出國先赴義大利後轉往法國，旅居法國期間發展出「毛毛人」作品系列。1967年赴美定居紐約以修護古董維生。1977年受美國照相寫實主義影響，畫風轉為照相寫實風格而有「邊色系列」、「都市之鳥系列」、「黑白系列」、

附錄：藝術家小檔案

「單人系列」等作品發表。1992年返臺定居仍繼續創作。目前移居於中國大陸。

曼泰尼亞(Andrea Mantegna, 1431–1506)

出生於義大利之帕度亞，屬於義大利文藝復興時期之佛羅倫斯派的古怪畫家。其最知名的二件作品為【二瑪利亞】與【基督屍體】。另外，描述希臘神祇大本營的【奧林匹斯神山】，亦為一幅構圖雄偉之震撼佳作，普受世人推崇。在許多述及文藝復興時期繪畫之文獻中，多有提及曼泰尼亞。

張大千(1899–1985)

生於清光緒25年（民國建立前13年）。原名張爰，又名張季。有謂大千先生是中國傳統繪畫百科全書式的人物。其繪畫第一個時期為十六、七歲前，自母姐處受益並奠定基礎。二十歲後拜曾農髯、李梅庵兩位書法大家為師學字。盛年時幾近面壁三年，踏實臨摹敦煌壁畫二百餘幅，此為影響日後畫風丕變之重要關鍵。60歲後，經常遠遊海外名山大川，開闊眼界，洞察西方藝潮。後期畫風常有大氣磅礴之勢，為中國水墨畫創就新格局。然亦有謂大千一生精力過於分散，企欲包羅歷史名家之風，而致作品多有前人影像。故人言其大半生最佳之作都為師法古代大師的仿古之作；而其中甚至還存在許多造古之假畫。

梵谷(Vincent Van Gogh, 1853–1890)

荷蘭畫家，後期印象派代表人物之一。父親是牧師，他當過店員、教師、礦區傳教士等，均因違反傳統作為，而不容於當時社會。後立志當畫家，因其家族為歐洲知名大畫商，先從表兄學習，後因無法接受傳統教法，而決定自學。畫了不少礦區、農村等中下階層人物的生活。初期用色較暗，如【吃馬鈴薯的人】等。1886年至巴黎，受印象派及日本浮士繪影響，先用點描畫法，後來變為強烈而亮麗的色調、跳動的線條、凸出的色塊，表現其主觀的感受和激動的情緒。其畫風後來被野獸派及表現派所取法。後因精神分裂的病痛折磨而自殺。其大量信札忠實反映了他生活實況及藝術思想，由其弟媳整理成《梵谷書信集》。代表作品有大量的【自畫像】和【向日葵】等連作。

畢費(Bernard Buffet, 1928–1999)

被稱為法國現代畫壇的寵兒，也是「目擊者」團員之一，為法國戰後美術史上具象畫家的代表人物之一。早年曾受梵谷筆觸風格之影響，後逐漸演繹出自我的畫風，以具有獨特風格且略帶神經質的線條來描繪各種景物。1960年以後，其畫風顯著地由冷酷的描寫轉為稍具熱情的表現，並且用色上也由黑白調加上了強烈的藍紅色調。此外，堅硬的黑色輪廓線條亦成為其作品的主要標記。臺灣的高雄市立美術館亦曾舉辦過其回顧展。至今許多拍賣市場上亦常出現其作品，並廣受許多人的喜愛，臺灣收藏家中亦有不少人士典藏畢費的作品。

喜多川哥麿(1753–1806)

日本江戶時代之著名浮世繪畫家。喜好以傳統之手法描繪當時民間風俗景象以及婦女生活等。其筆下呈現皆極富情趣韻味，另亦作有風景與動物之輕鬆作品。喜多川哥麿與葛飾北齋、安藤廣重並稱日本浮世繪三大家。其後因觸犯幕府，因而被迫害而病亡。【婦女人相十品】、【縫衣國】……等，為其優異代表作品。

惠斯勒(James Abbott McNeill Whistler, 1834–1903)

原籍美國之油畫家和版畫家，後僑居英國，畫風受委拉斯蓋茲、庫爾貝等人影響，日本浮世繪的繪畫亦多少給予惠斯勒一些啟發。惠斯勒曾經和法國印象派畫家交流，並主張「為藝術而藝術」（尼采亦曾提出此一主張），強調線條與色調的和諧，其作品略帶有裝飾趣味和東方情懷。油畫作品中【白衣少女】及【母親的畫像】為其經典之作，【威尼斯風景】亦為其傑出之銅版畫。英國幽默劇作演員Mr. Bean曾有一部電影以其作品【母親的畫像】為故事背景，片尾對此作品之另類解讀，頗值得學院派人士深思。

費勒西(Carl Froschl, 1848–?)

卡爾・費勒西為奧地利畫家。在他的許多傑出作品中，往往表現出一般家庭生活中所存在的人間真實面，可謂是思想細密的寫實風格畫家。卡爾・費勒西在創作過程中也汲取了自己老師

在幽默表達方面的繪畫本質，完成了許多描述一般人家的生活情景。在1900年於巴黎所舉辦的世界博覽會中，卡爾・費勒西曾獲得繪畫銅牌獎。

達文西(Leonardo da Vinci, 1452–1519)

義大利文藝復興時期美術家，自然科學家，也是工程師。在繪畫方面達文西將科學知識和藝術想像有機地結合起來，使當時繪畫的表現水準發展至一全新的階段。目前典藏於法國羅浮宮的【蒙娜麗莎】肖像畫為其舉世聞名之作品。另外，【最後的晚餐】壁畫，則是描繪戲劇性衝突中人物的精神面貌。臺灣的國立歷史博物館曾展出達文西一系列從素描、繪畫、到科學、解剖學、建築等精彩作品。其經典名言之一即是：從經驗出發，並通過經驗去探索原因。其作品遍及軍事、科學、繪畫、哲學、生理、土木、機械……等，可謂是天才中的天才。

魏斯(Andrew Wyeth, 1917–)

美國懷鄉寫實主義畫家。生於賓州查茲德，從小即在父親指導下學畫。1937年在紐約舉行首展，獲得讚賞。1943年參加紐約現代美術館「美國寫實派與魔術寫實派畫展」。1948年作品【克麗絲蒂娜的世界】為紐約現代美術館收藏。1963年獲美國總統頒授「自由勳章」，表彰他在藝術上的成就。他擅長以蛋彩描畫村景、孤屋、老人、鳥獸，充滿真實性，洋溢動人詩意，被稱為懷鄉寫實主義畫家。作品透過TIME雜誌報導，對臺灣1970年代後期鄉土運動，產生相當廣泛影響。

羅丹(Auguste Rodin, 1840–1917)

法國雕塑家。十四歲時曾隨勒考克(Lecog de Boisbaudran)學畫，後又拜師巴里學雕塑，也當過加里埃・貝勒斯(Carrier Belleuse)的助手，並前往比利時布魯塞爾從事裝飾雕塑五年。1875年至義大利旅行，深受米開朗基羅作品感動，從而確立寫實主義創作風格。擅用豐富多樣的表現手法，塑造出神態生動且富力量感的藝術形象。【青銅時代】(1877)、【沉思者】(1881)、【巴爾札克】(1898)均是其傑出之作。被視為介於古典與現代之間的大師。

變幻的容顏

二、專有名詞

附錄・索引

什麼是藝術？

一種單純的呈現？超界的溝通？
還是對自我的探尋？
是藝術家的喃喃自語？收藏家的品味象徵？
或是觀賞者的由衷驚嘆？

過去，藝術家和他的作品之間，
到底發生了什麼樣難以言喧的私密情懷？
現在，藝術作品和你之間，
又可能爆擦出什麼樣驚世駭俗的神奇火花？

【藝術解碼】，解讀藝術的祕密武器，

全新研發，震撼登場！
在紛擾的塵世中，
獻給想要平靜又渴望熱情的你……

1. 盡頭的起點
　　——藝術中的人與自然
蕭瓊瑞／著

2. 流轉與凝望
　　——藝術中的人與自然
吳雅鳳／著

3. 清晰的模糊
　　——藝術中的人與人
吳奕芳／著

4. 變幻的容顏
　　——藝術中的人與人
陳英偉／著

5. 記憶的表情
　　——藝術中的人與自我
陳香君／著

6. 岔路與轉角
　　——藝術中的人與自我
楊文敏／著

7. 自在與飛揚
　　——藝術中的人與物
蕭瓊瑞／著

8. 觀想與超越
　　——藝術中的人與物
江如海／著

第一套以人類四大關懷為主題劃分，挑戰您既有思考的藝術人文叢書，特邀林曼麗、蕭瓊瑞主編，集合六位學有專精的年輕學者共同執筆，企圖打破藝術史的傳統脈絡，提出藝術作品多面向的全新解讀。

請您與我們一同進入【藝術解碼】的趣味遊戲，共享藝術的奧妙與人文的驚奇！

《記憶的表情 —— 藝術中的人與自我》

■ 林曼麗　蕭瓊瑞／主編
■ 陳香君／著

我是誰？我從何處來？該往何處去？
面對永恆的終極疑問，
答案究竟在哪裡？
人的自我，
時而燦爛喜悅，時而陰暗濕冷
徬徨矛盾後，又見豁然開朗。
且看藝術家如何在記憶的軌道上
探訪自我內心的祕密花園。

人與自我的親密對話，
請您仔細聆聽……

《岔路與轉角 —— 藝術中的人與自我》

■ 林曼麗　蕭瓊瑞／主編
■ 楊文敏／著

生命有喜有悲、或明或暗，
站在命運的岔路前方，
如何尋找自我生命的下一個出口？
走到人生的關鍵轉角，
選擇躊躇退縮，還是應該勇敢邁步？
面對不可預期的生命轉折與時代洪流，
藝術家如何在人與自我的掙扎糾葛中，
交出一張張漂亮的成績單？

我與我的情事，
就在筆墨顏料中不停地堆疊、變幻、渲染……

國家圖書館出版品預行編目資料

變幻的容顏:藝術中的人與人 / 陳英偉著.－－初
版一刷.－－臺北市：東大，2005
　　面；　　公分.－－(藝術解碼)
含索引
ISBN 957-19-2780-5　　(平裝)

1.藝術－人文

907　　　　　　　　　　　　　　　　　94008563

網路書店位址　　http : // www. sanmin. com. tw

© 　變 幻 的 容 顏
　　　　　——藝術中的人與人

主　編　林曼麗　蕭瓊瑞
著作人　陳英偉
發行人　劉仲文
著作財
產權人　東大圖書股份有限公司
　　　　臺北市復興北路386號
發行所　東大圖書股份有限公司
　　　　地址／臺北市復興北路386號
　　　　電話／(02)25006600
　　　　郵撥／0107175-0
印刷所　東大圖書股份有限公司
門市部　復北店／臺北市復興北路386號
　　　　重南店／臺北市重慶南路一段61號
初版一刷　2005年11月
編　號　E 900770
基本定價　陸　元
行政院新聞局登記證局版臺業字第○一九七號